藝術家叢刊

幼兒画指導手冊

陳輝東著

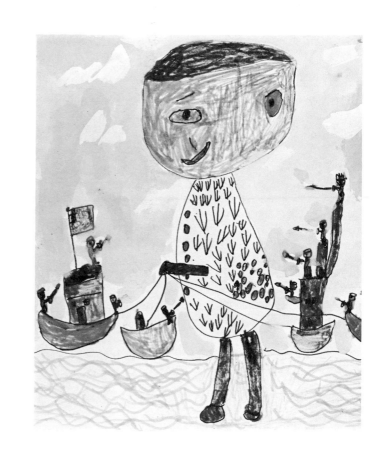

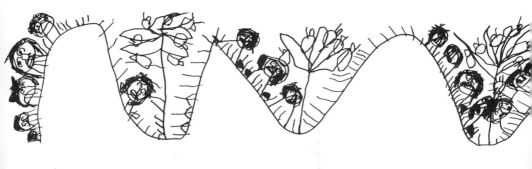

自序

指導兒童美術，屈指算來也已十餘年了，「十年如一日」這一句，我想最少有兩層意思，一為時間不我待，日子過的太快，令人感慨系之。一為即使長如十年的時間，做任何事情想要有點成就，便不得懼怕十年為漫長而要當做一日一樣，有幹勁地幹下去，要不然是不會有任何收獲的，何況教育，非配尼西林特效藥，決不是一針即可見效的。

我一直仍在這一條兒童美育的路上，反覆着一步一趨的嘗試錯誤，要是說，在這十餘年之中，一直令我有勇氣幹下來的，無他，在學校裏教美術就是我的職業，也是藉以糊口的，然而，是否僅止於是？我的回答是：不盡然！幹一件工作要能「一年如一日」，要在荊棘的路上摸索、爬行，就說沒有十二萬分的興趣，也總得要有幾分興趣。捫心自問，讓我在挫折中，還要站起來的，便是自己對繪畫的興趣。「知之者不如好之者，好之者不如樂之者」，說真的，「樂之者」聽來固然響亮動聽，然而，在它世界上是不可能企求純粹之樂的。沒有「苦」就沒有「樂」，我自己是個肯定了苦，先嘗到苦，才能嘗到那麼一丁點兒樂的，什麼樂呢？比如說，自己的理想在某一段時期似乎實現了一些，或教的孩子們有了幾乎看不見的進步等等……，就是這樣在別人看來微不足道的事情，一直叫我幹了十餘年的兒童美育，而且仍要幹下去！我這麼說，別人會怎樣想，我不知道，但，那並不重要，做任何事，像瞎子摸象行不行？當然不行！人做事大概有兩種

2

類型，其一，就是拿純粹理論當作金科玉律，對現實却視而不見的。其二，就是反其道而行的，說是實踐第一，不研究理論，嗤之以鼻，棄之如敝履的。細細想起來，兩者的態度都不對，都缺少邏輯的。理論要透過實踐來證實，以期理論的正確性，再實踐，往還不已。正如脚踏車有雙輪，才能前進，跑得平穩，馬戲團裏騎單輪車子表演技術的是例外的，因此，對於理論和實踐，各執一端而沾沾自喜者，不是太機械地看問題的，就是馬戲團裏騎單輪車的，而况兒童美育還要根據客觀存在的對象——正在演著每一階段生理上、心理上的發展階段生長著的活潑的兒童呢？話說到這裏，應該更明白地說，從事兒童美育者，要是對「理論」和「實踐」，沒有這種認識，沒把接受美育的「兒童」放在問題的核心，怎麼能期待事半功倍之效呢？說壞一點，說不定還要變成戕賊兒童的劊子手呢！當然那不是有意的！

基於上述的理念，我時時刻刻想著怎樣才能使「理論」和「實踐」如車子的雙輪呢，這一個問題。因此在六年前，即寫了「兒童畫的認識與指導」一書。可是，自從「兒童畫的認識與指導」推出後，我自己在理論和實踐中，還碰到了不少問題，就是小學這一階段的美育指導不是孤立的，是應該和幼兒期取得密切銜接的，從此，我就研究幼兒畫的理論問題和實踐方法。將一得之愚，以「幼兒畫的心理和指導」爲題，斷斷續續地發表，藉資探討問題，這期間，鼓舞著我的就是有認識的和不認識的寄信來討論有關問題，而我又從中獲得不少珍貴意見。這些人除了同行外，還有不少熱心美育的父母。這個事實，說明着一件事：現在一般身爲

3

父母的，也逐漸地關心起美育來了。同時，也把以前舊的兒童美術（在這裏之所以不用「美育」，而用「美術」者，乃因爲舊的美術都偏重技術訓練，不顧及兒童心理的）陳舊觀念慢慢扭轉過來了。這是件可喜的事。美育，從幼兒期到少年期，絕不是各段斷絕的單行道，它是家庭、學校、社會、兒童本身、教學者和教學理論、方法的複雜的有機的複合體，牽一髮而動全身，只有在密切配合之下，方能期待碩果，這是不言而喻的現實！

顧及這個現實的需要，同時想整理一下教學與實踐的理論，再加上何政廣、何恭上二兄幾年來熱情的幫助和催促，我才偷空整理剪下來的稿子，再添上一些有關實際問題的討論作附錄，經再三考慮之後，將「幼兒畫的心理和指導」冗長的題目刪改一下，改爲「幼兒繪畫」付梓了。我自己並不認爲理論和實踐方法的探討，就到此爲止，不是的，理想的「美育」，美育不僅指的美術、音樂、舞蹈亦爲美育之一，不過，這裏只指美術，最少應該從幼兒期到中學期，要有一套完整的理論和實踐方法才好，然而，個人的時間、能力都很有限，有些問題簡直是心有餘而力不足的。我想，這一方面得期待有更多的人來全面性地作共同研究，才會有效果的，當然，這也是我今後要努力的目標。

最後感謝何政廣兄一直鼓勵我，提供我發表文章的園地，又代我編排整理之勞，也感謝一直鼓勵我，支持我的一切朋友們，更希望一切關心兒童美育的同行、人士們對本書不吝批評，以便百尺竿頭更進一步。

4

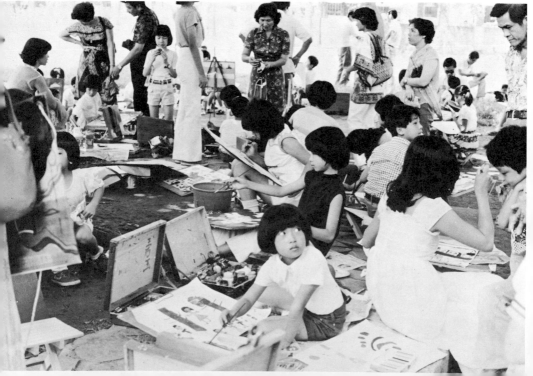

目 錄

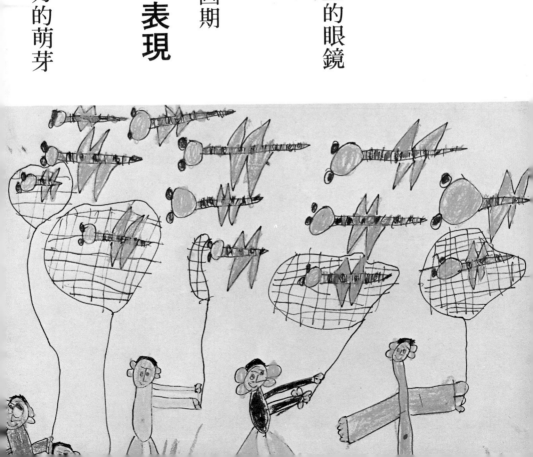

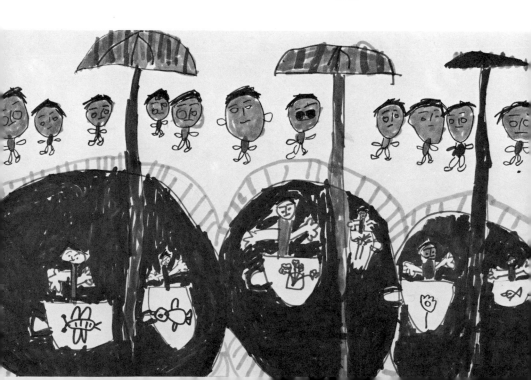

作画時的姿勢

幼兒畫指導問答

1 作畫時的姿勢

說姿勢要正確，也並不是指的正襟危坐。任何工作都各有其姿勢，在地板上舖上塑膠紙等要畫的時候，幼兒們就會自然地採取作畫的正確姿勢。有畫架時，可以站着畫當然很好，可是畫水彩時就有問題了。坐著面向桌子畫，要作小張的畫雖然可以，可是要畫大張的畫便有問題了。我想最好的，還是能以整個身體從事工作的姿勢最爲妥當。

2 選擇畫紙的方法

在原則上，幼兒畫在作畫工作本身就其教育意義，所以作品就成爲次要的東西了。因此，不必爲了要長久保存，用上等的畫紙或畫材的。有時，報紙或包裝紙的背面，還比畫紙有效果的。

有了上述的概念，有時，爲了需要使用上等的畫紙以促進其感動，或爲了要畫黑夜使用色紙也是好的。

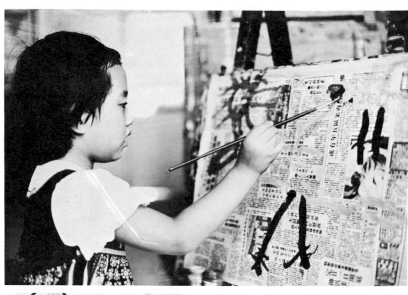

◀ 選擇画紙的

▼ 在玻璃板上

◀ 画材的選擇

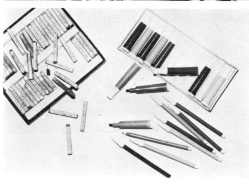

3 畫材的選擇

有內容的畫，亦即企求讓幼兒畫出有「事情」的內容時，蠟筆、鉛筆應該使用硬的。希望幼兒們傾瀉出熱情，發洩心情，寫出有興趣、充滿活力的畫時，最適當的，還是水性畫具比較好。當然，畫筆是粗的好，平筆或毛刷，對於打破概念畫是頗為適當的畫具。

畫材就像這樣地跟要讓畫什麼有很大關係，所以要讓他們畫自由自在的畫啦，為了散發心情的塗抹啦，這時，圖案顏料就成

畫紙的大小可用四開的、八開的、或明信片一樣大的。時或一年有一次，用三角形或圓形的畫紙來畫，也無不可。這一切，應該看要使用什麼畫材，要讓幼兒體驗什麼，希望讓他們畫什麼樣的畫來決定。

讓幼兒們自己選擇畫紙大小、顏色、形狀，有時也是需要的。

同時，不要認為作畫一定要用畫紙，在木板上、玻璃板、布、闊葉子上作畫，也會引起幼兒們的興趣的。有時，在箱子上、罐上、瓶子上等立體物上作畫，也會成為新鮮的體驗的。

9

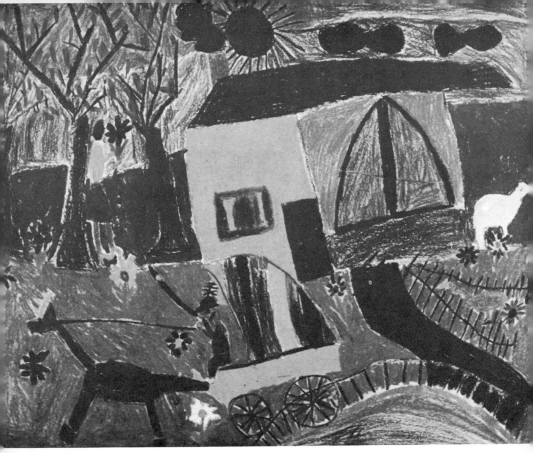

外國兒童作品

為重要的了。可是，因為要用上水，所以不能只讓孩子們自己搞，指導老師是應該照顧他們的。有時，由於畫的種類，用水彩畫具也很好的，但，可能花錢太多了。

在今天，繪畫追求著新的形式，對于這，蠟筆就成為幼兒不可缺的畫材了。因為使用蠟筆時，不容易弄髒，在家庭裏是很可以使用的。三歲的幼兒使用硬點的，四、五歲的，軟一點的好用一些，可是，稍有表現力的年歲大點的幼兒，硬點的蠟筆是可以有效果地使用上的。臺灣的幼兒畫，最近似乎使用蠟筆的，也逐漸有好的表現。可是，有時免不了流入概念畫，所以和水彩交互使用，我想是可以避免這一個敝端的。

上面所說的是幼兒畫的主要畫材，鉛筆、簽字筆、色筆等次之。有時，コンテ也可以用一用的。

粉蠟筆類太軟，又是油性的，所以容易附著于衣服上、手腳上，也容易弄髒畫面，最好不用，然而，可以一層層地塗厚，混合顏色，因之，進入寫生期的十歲以後的孩子們，要是用層層地塗厚，或用指頭擦拭，別出心裁，是可以畫出粉蠟筆獨特

10

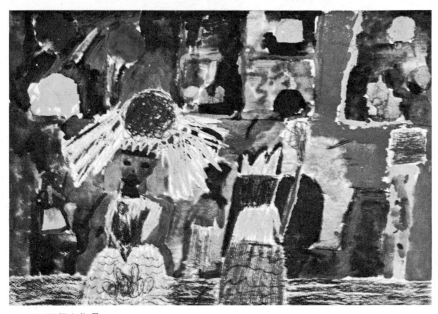

▲外國兒童作品

▼兒童作品

11

▲ 外國兒童作品

▶ 外國兒童作品

▼ 外國兒童作品

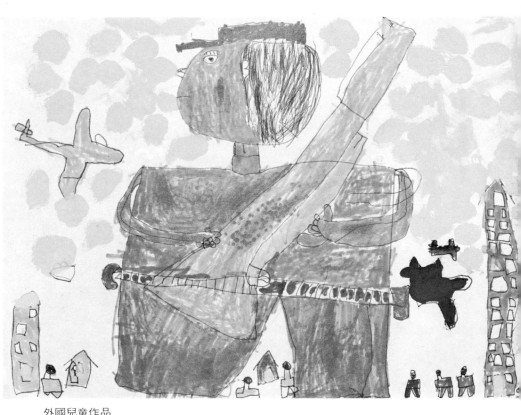

外國兒童作品

蠟筆或畫筆的拿法

拿筆的方法就像拿鉛筆。蠟筆盡量拿前頭，就是拿住下端，這樣才不會折斷。然而用力畫在紙上，浮動著蠟筆作畫是不好的。要畫細線時，就轉動蠟筆用角邊畫。畫筆要拿長一點，即拿上方，然後，壓住畫紙，或浮著筆毛，就可以畫出粗線，中的、或細線。這一點，雖然比蠟筆自由，却有點難控制，可是，是很有趣的。鉛筆是B至2B比較適當。

5

要描畫的和要塗的

幼兒的畫，最好不是塗的，而是讓他們描。即使畫面也是以要描畫的心情去填滿才好。要是塗的話，就容易變成不帶意志的手頭上的工作了。在製作時，給箱子側

的好畫的。蠟筆和粉蠟筆性質不同，是不能同樣看待的。粉蠟筆、木炭不容易落實，可是各種顏色的簽字筆已出籠，要是希望孩子作有內容，線條準確的畫，想是值得一試的。

蠟筆的色數，有十二色到二十四色左右，圖案顏料有七、八色就行了。

13

邊著色，就是做著塗的工作。

說要使幼兒描畫，無他，就是想使其在作畫時有所運用精神。因此，當我們看到繪的背景，只是漫然地塗上去的畫時，總叫人想到：「真是勞而無功，要這樣，使用色紙不就得了！」

適合要描畫的畫材就是蠟筆，水彩則是兩者均可使用的。

6 自由畫冊的功用

自由畫冊一直是很重要的，可是自從繪畫教育上軌道之後，如今可以把它當作在家中隨心所樂地亂塗塗鴉的冊子了。這樣想，紙質上好的，價錢貴的畫紙就不太適當了。我們得記住：孩子們畫了，就一定要給他看。像繪畫日記一樣地每天在家裏畫好，然後給老師看的，也是自由畫冊的新活用法的。說是日記也並不是記錄性的，而是隨便塗鴉也行的，其用意無非要使孩子每天作畫就是了。

7 作品的處理

一般說來是給每個人以袋子，讓他們保存的。比如說，有個孩子畫了自己擔心的畫時，要拿它和一直畫了什麼樣的畫作比較時，最好還是不要讓作品散失的好。也有一種按照主題，把全班作品收在袋子的方法，這個方法應以全部學生為原則。要張貼時應以研究資料，有時是很方便的。張貼當然是要使他們參考畫得怎麼好的，可是激發他們創造活動的意欲，要使那種氣氛充滿於教室才是重要的。

8 作品要參加畫展

使用教室或走廊舉行小畫展，是一種鼓勵孩子的方法。幼稚園的畫展最好一年能舉辦一次。這不是只要陳列作品，而是要決定目的，想法使畫展有一貫的思想性才好。例如以節慶為主題，也要看對什麼場面發生興趣。或以美的性格加以分類，觀察因材料而來的不同的表現，就更有意義了。

應徵公開畫展，應視為一種磨鍊，研究為目的的。因此自己把應徵作品分為三個階段記錄起來，跟審查結果比照一下，是有益的，公開徵集作品的展覽會，除特別目的以外，其審查是以「美」為評選標準的，以及從心理上看來是好畫，作為保育

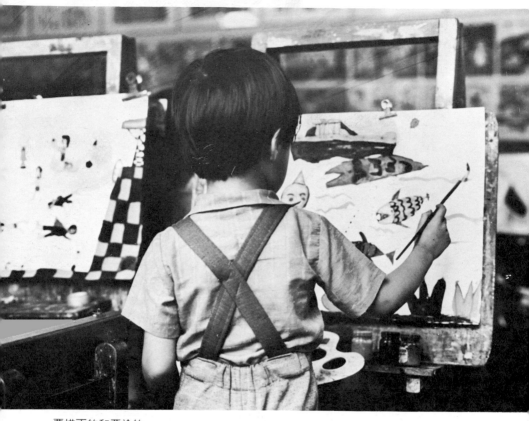
要描画的和要塗的

即使有意義，要是藝術性不高，作品還是入不了選的。這點是要注意的。還有以入選的獎品，或名聲爲目的，是要不得的。

因爲幼兒並無意提出作品，也不知道提出什麼作品的時候多，全然是老師爲之的，所以卽或獲得作品，要給孩子傳達，還得顧慮到教育性。

話雖如此，我們還是不要輕視提出作品，有時以一試實力爲目的，是大可爲之的。

9 相機勸告和鼓勵

看幼兒的畫，最少也要有下面的態度，(A)如果畫得好，就再給一張好，或拿另一張紙將它接起來擴展其面積，或給予不同的顏色或形狀的畫紙。要是孩子畫了一個房子，說：「這是我的家」你不妨說「也畫老師的家看看吧」這樣地誘導他是很有效的。(B)給予勸告使其畫的內容豐富。

10 對于只用黑色或褐色的幼兒

A、找出原因輔導他。B、從生活輔導著色使它不知不覺地要使用暖色。C、跟他約定不用那種顏色，再觀察其情況。這

15

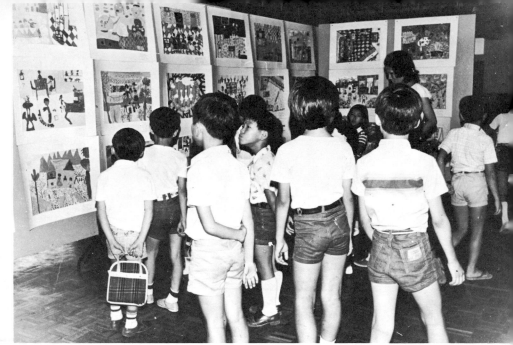

自由画册的功用

對於只用黑色和褐色的幼兒

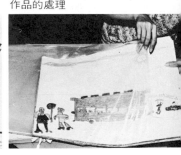

作品的處理

11 對于容易模仿身邊的孩子的幼兒

，借以影響到現實生活的一種方法。

樣做，就爲了透過繪畫開創他的精神生活

對于這樣的孩子，要讓他坐在能畫有創

造性的畫的孩子旁邊，這麼一來，他就會

慢慢兒討厭模仿，畫出有創造性的畫。

12 要不要畫背景

幼兒畫畫時，一般地說背景常是空著的

。要畫背景的幼兒，也許是受哥哥、姊姊

的影響。可是，要是他有意要畫，就該讓

他畫。爲了一新其感動和興趣，或作爲研

究來指導，並無不可，可是不能在以後，

讓他以爲背景是非畫不可的。過去在繪畫

上，曾有過不畫背景不行的時代，這種觀

念，即使在今天也有一些泥古不化的指導

者還是如此，這不是好現象。

13 畫錯的

把鳥的脚畫成四支啦，畫老虎的脚畫成

兩支啦，這在科學上是不眞實的。可是，

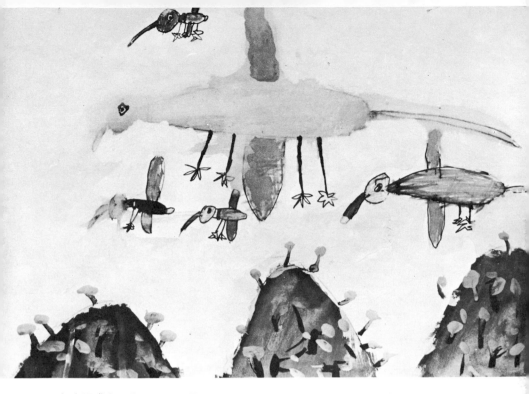

把鳥画成有四隻腳是錯誤嗎？

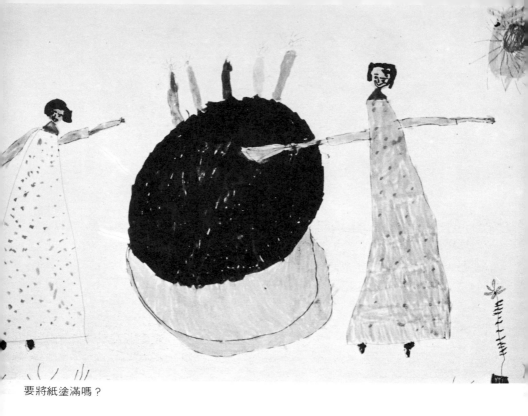

要將紙塗滿嗎？

對美來說，却是真實的。所謂美的真實就是孩子發見它而創造出來的東西，即是按照自己所感覺的去表現著的，那就行了。我們用不著愚蠢地去訂正它。

有孩子畫五、六個太陽的。也有把太陽畫成褐色、綠色的孩子。然而，到底哪種顏色是正確的，哪種是錯誤的呢？都正確。對我的話不能了然的人，當作研究試一試問一下鳥有幾支脚吧。只要是五歲的孩子，大都會回答是兩支。明知是兩支，却要畫成四支，不是很有趣的嗎？科學的真實和美的真實是不同的。這個解釋，我打算省略它而談到下面的「繪畫方面不正確地畫，不就要使知識混亂起來，發生困擾嗎？」——就是這個疑問。

這裏所謂「正確」就是在知識上正確的意思，那麼我很想問一下：「作畫也是為了發展知識嗎？」正如體育課練習走平衡木不是為了增長知識，繪畫是情感教育。繪畫上的正確不是指的鳥的真實，而是一個孩子把鳥兒怎樣感覺，怎麼想，怎麼看，「換一句話說，即是否老實地表現了作者自己」，這才是決定正確與否的

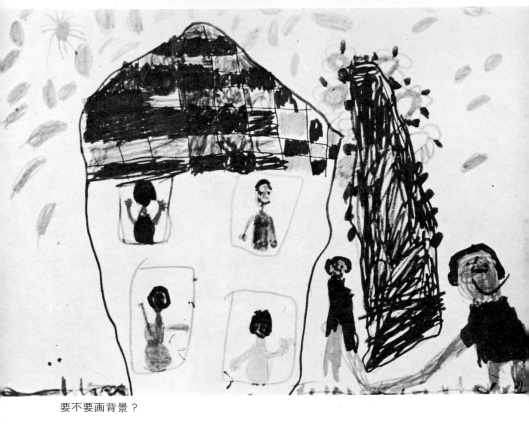

要不要画背景？

作画時的姿勢

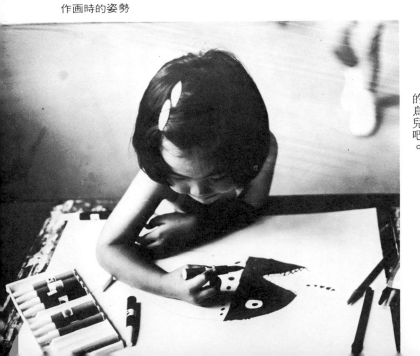

標準。要是不畫四支脚，就會不穩，所以
無意識地把它畫成四支，這，對這個孩子
說來，無疑地可說是正確的。要是在講授
知識的場合上，孩子說鳥的脚有四支，那
時候，你就該說是錯了，然後讓它看真正
的鳥兒吧。

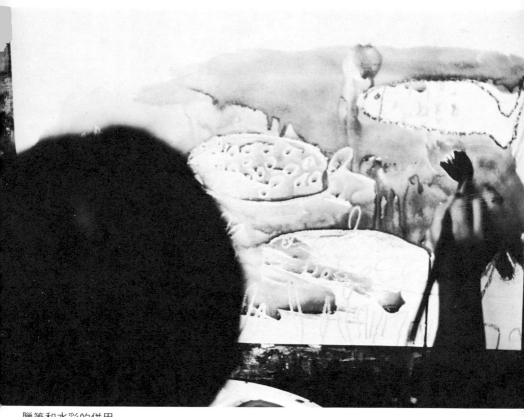

臘筆和水彩的併用

14 臘筆和水彩的併用如何呢？

有把某一部分用蠟筆描、要廣大地塗抹的地方就用水彩，以及先用排水性的蠟筆畫上以後，才用水彩著色的利用排水性的兩種方法。兩者都不錯的，尤其後者是孩子們所喜歡的。可是注意著看，好畫在這種併用的畫裏很少，換言之，就是併用了，在孩子們的畫裏，美的效果會是很少的。要是以蠟筆的線條畫的，既已不是好畫，那麼用水彩著色也不會變得好的。有時看來像是變好了，事實到底如何呢？

15 對于老是畫同樣的畫的孩子

有很多盡畫洋娃娃的例子，這樣的時候，要給他看看那張畫，對他們說：「老師今天要你畫一張跟這個洋娃娃不一樣的畫」然後逐漸使他畫朋友或老師。或者勸告他畫洋娃娃之圖的運動會啦，幼稚園啦，期待他在內容上能展開創造活動較好。可是盡畫洋娃娃的孩子，對別的東西是沒興趣的，也許還會覺得麻煩的，這就因為生活本身沒有創造的關係。這麼着，就需要生活指導了。

▲ 對于老是画同樣的画的孩子　　　　　　　　　　　　▼ 力動性的畫

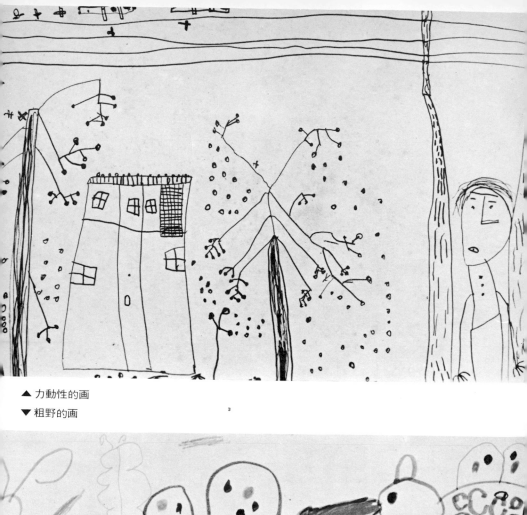

▲ 力動性的画

▼ 粗野的画

力動性的画

結果，除了要打破概念的方法，使他跨入新的世界，別的沒有辦法。

還有常反覆畫火災、戰爭的時候，雖為概念畫不過還是讓他繼續着較好一些，不久就會畢業的。對洋娃娃有興趣不會有危險，對火的關心大是危險的，一定要跨過這一關。

16 對於把畫撕破或要擦掉似地遮蓋的

這時候要好好兒觀察孩子的情況。(A)要是自卑感是原因，就會無精打采，偷偷地幹。(B)孩子想引起周圍的人，尤其是老師的注意的時候，是會明目張胆地幹的。最好看原因，各予以關心才對。(C)除了上述的情形之外用色遮蓋的是要表現時間的經過，例如，已經夜而變黑了，這就有可能以黑色覆蓋的。還有，在作塗抹的時節，可以把它作為認識孩子心理的資料的。

17 力動性的和粗野的畫

常說活潑和粗野是只隔一層紙之差的，孩子們要生活的態度以及指向的方向是正相反的。活潑說的是做為一個人向上的行動或表現的，粗野則反其是的。

關於繪畫，我要有清晰地辨別二者的眼力才行。要是拿畫不好確定時，就要注意觀察孩子的生活參考它。粗野的畫不是用心畫的，而是以手畫的。有力動性的畫可以說是用心來畫的吧。

18 也要活用偶然的優點

幼兒的畫不是計劃了才畫的，極端地說來，除開概念畫，其優點也許是偶然的，因此我們要珍視這個偶然，有時也可以由於使之意識到這偶然的優點而提高美的意識的。諸如「這花的顏色很美嘛，用這種色彩也畫衣服看看吧。」這樣可以讓他們感覺美是什麼東西。

可是要是這種場合該怎麽辦呢？畫著鯨魚，卻都不很中意而偶然變得像烏龜的時候，孩子有時就說「這是烏龜。」我想這時候最好不要寵孩子。僅只從塗抹中生出烏龜來的話，那也就算了。但，這件事，還是看著孩子們的實際狀態來決定較好。

19 色彩的感覺和生命

要提高色彩感覺，就得使用好的色紙。

色彩的感覺和生命

貼畫固然不錯，製作時能使用設計圖案（幼兒可用圖案）更好。有時，讓他們用色紙來模寫色彩優美的名畫。抽象畫也可以的。貼法不是像過去撕得小如米粒，而是大點兒的好。這時節，要給什麼色彩是要動腦筋的，大概幾種近乎原畫的色彩之色就行了。

拿色紙的練習是感覺性的，所以思索「色彩的生命」，就關係到蠟筆和水彩顏料的工作了。塗抹畫等，要是以這個目的拿來看，未必全是不好的，可是到底還是以描寫作為工作比較好。

有時，指導老師拿白色混合水彩顏料作出不是原有的色彩，又混合顏色給予孩子。這樣做，雖有變成老師所好的顏色之慮，不過並不是壞事。

20 顏色的用法

(A)動員想像力而按照所想的去著色。(B)使用接近實物的色彩。(C)無意識地照著感情表現。(D)使用手頭上的色彩。(E)使用老師選定的色彩。這時候，要選能調和的三、四種。同時作為精神衛生為要積極地散發，要令其用黑色、茶色、褐色，有時，

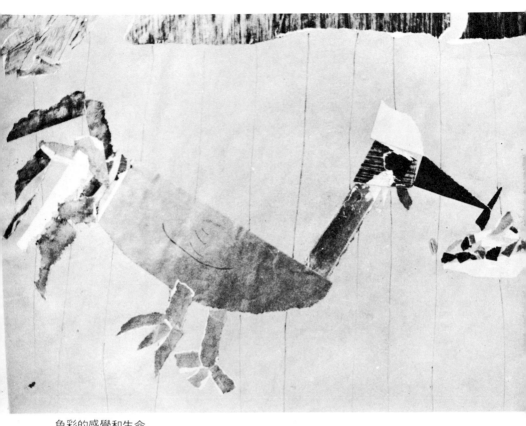
色彩的感覺和生命

要令其只用綠色描畫。(F)只選擇孩子喜歡的幾種色彩，或討厭的色輪畫畫。(G)其他。

以上各項中，(A)是普通的，而在那種畫裏(B)的狀態會自然地進去的。(C)是那種傾向強的。又有一個孩子盡用褐色作畫，所以覺得奇怪而一查，原來是丟掉了蠟筆，家人沒給買，而有朋友給他一支茶色蠟筆，所以就一直拿它用了，這是(D)的例子。

我們要想：孩子以什麼規則運用著色彩，要讓他們用什麼方法做，要計劃著實行它而去想一想結果。

21　家裡和幼稚園裡的指導

在家裏，最好孩子要作畫，就能讓他作畫。在窗口的一角，或房間的一隅放一個小桌子，準備畫紙、蠟筆、漿糊、剪刀等。有一塊黑板作爲隨便塗鴉的地方，有的孩子在一個時期裏是很想要的吧。

母親要讚美鼓勵他，同時也要將畫張貼在牆壁上。要孩子嘗試水彩畫啦，精神衞生的事或要打破概念等，讓老師去作較好，這時候，可以不必對老師積極地發表意見。至於作畫的樣子，或注意其作品而有

25

用各種繪画材料讓幼兒去塗鴉

什麼變化的話，例如，最近喜歡的色彩變了，不能安祥地作畫，畫了就撕破，常畫洋娃娃等時候，最好把那些畫給老師看，然後相量一下。同時，即使是畫在紙片上的，能保存起來是最好的。

老師是作爲保育而讓孩子作畫的。所以不能跟媽媽一個樣子。要積極的指導，如打破概念啦，準備和要占地方的水彩畫啦，各色各樣的畫材，畫紙的使用等，在家裏要費手脚而難做的事，是該由幼稚園方面擔任的。

做母親的，尤其不能對老師說：「我不懂畫」，過去繪畫是技術教育的時代，那還是有話可說的，可是現在繪畫却作爲孩子的精神問題來想的，不懂畫，就是不了解孩子，我們該努力去懂得它才行。

目前就有很多母親或老師希望着，即使初步的也行，想學習從畫裏看出心理狀態的，好像大家都願意有機會學習看畫的眼光的哩。

26

塗鴉的作品

22 塗鴉的指導

最好用圖案顏料，要是沒有，用蠟筆也無不可，要讓孩子隨心所欲地、隨手所至地塗抹。看起來都變成同樣的作品了，可是注意着看，就有强勁而充滿着意欲的，也有胆怯地畫成消極的，畫紙上塗得滿滿的，也有只在一隅畫得很多的，眞是各色各樣。要是從心理上來看色彩，也會有各種發現的。這點，請參閱色彩心理的項目吧。

假如要指導這個塗抹遊戲，到底有什麼種類方法呢？

(1) 讓孩子無條件的自由地描畫。色彩的選擇，讓他們自由的拿什麼色彩怎樣使用的情況觸及心理的線索的。

(2) (A)像畫圈圈而畫成蝸牛似地，主要是使之畫漩渦線。(B)「淅瀝淅瀝地下雨了」可以讓孩子們說着，上下畫線。用一樣的法子再以橫線爲主。這樣就可以成爲上下左右動手的練習。(C)畫斜線。(D)蘋果蘋果滾滾的畫很多圓圈。(E)畫點。(F)其他，以波浪畫律動線。夜了，把一片都塗掉等等。

塗鴉的作品

(3) (A)老師選出三、四種美麗的色彩，拿它們作畫。或只拿茶色、黑色、肉色等，討厭的色彩讓他們去畫。(B)讓孩子自己選出喜歡的色彩和不喜歡的去作畫。

以上的(1)是孩子要自力幹的，是塗抹本來的工作。(2)以下是利用塗抹遊戲，使之有描畫的信心，作有關造形（色彩或形狀）初步練習的，這種事情，不久將會成為畫象徵畫或幻想畫的基礎力量的，所以最好能讓四、五歲幼兒反覆地練習。還有，再進一步的幼年畫，如想要積極地指導，參考這個塗抹法的話，也許可以摸出一套方法的。

23 拿筆以外的各種東西畫

拿指頭畫，作竹筆畫，橡皮擦上塗上顏色壓。把繩子先端解散開來像筆一樣地畫。用圓竹刷畫。用海綿沾著畫。並且還要使孩子不要忘記圓筆最好。

24 要發展畫的方向在那裡？

繪畫的學習照著發展階段，有更上一層樓的方向的「向縱伸展」的和同程度而做各種經驗「向橫發展」的兩種方式。比如

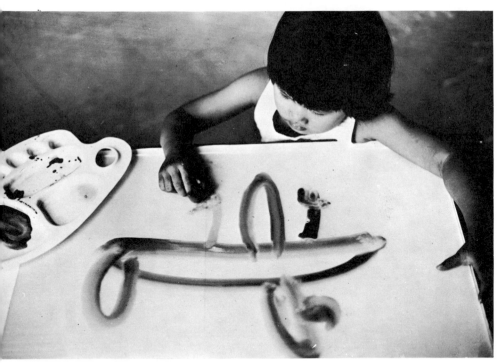

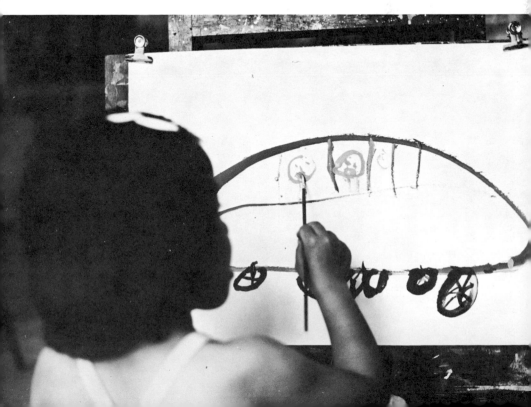

變換繪畫的材料、畫紙、筆等，就是後者
。無識者沾沾自喜于向縱伸長，其實是向
橫的伸長才好。向縱伸長可聽憑自然伸展
，教師和雙親應致力於向橫伸展。每個孩
子都各各不同，可是四歲的幼兒要讓一直
畫到畢業了四歲的表現才行。然後變成五
歲最好就讓他畫五歲的畫，以上是原則。
還有一個，就是要「深化畫」這一方向
。這是希望繪畫裏有深厚的心靈之表現。
雖然稚拙，却是好畫，說的大概就是這個
意思。

25 準備和收拾

作畫不論怎麼說，「要描畫」，「要製
作」還是最主要的，可是由規矩而光火的
老師，却把主要力量放在準備、收拾等方
面啦。好的學習，是孩子怎樣生動地從事
了創造活動的，以收拾做得好或壞爲主去
作決定，不是本末顛倒的嗎？
就爲的這個，準備和收拾是老師要做的
了，這就行了。要讓眞正地嚐到「描畫」
、「創造」的喜悅，體驗到它，收拾的重
工作還是不要讓他們做的好。
以上說的是繪畫工作課最主要的在哪裏

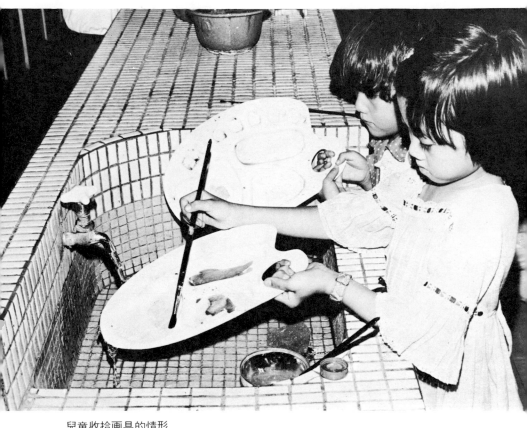

兒童收拾画具的情形

，進一步就從廣大的保育整體上着想，當然我們是希望孩子們能做得到收拾。那麼該怎麼辦呢？

應該不要讓孩子們把準備或收拾認爲是一件作畫的工作以外多餘的事情的想法。要認爲收拾也是上課，要想法子怎樣孩子們才會快樂地幹。我們希望孩子們能體驗到：作畫雖然快樂，收拾四散的畫具和水，也有不同的樂趣才好。

事情上，讓孩子溶化圖案顏料時，他們常以筆攪動著廣口瓶裏邊說：「啊！漩渦呢！」即使在準備中，也有發現、有創造的。同時，用抹布擦著掉在地板上的畫料時，說着「這是紅蘋果，用魔術擦去給你看」，一邊動著手，不知不覺就完成收拾工作了。

要養成「不是做着討厭的事」而是「不幹就心情不安」的孩子，便需要教師和母親正確的想法了。我們該明白，對孩子來說，準備和收拾都不是繪畫上多餘，而它本身也是工作。不過，也要弄清楚作畫和收拾工作，其性質是不同的。

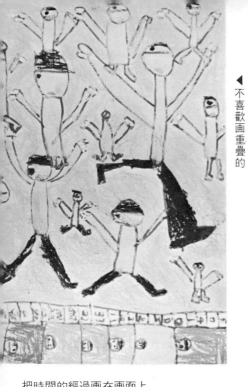

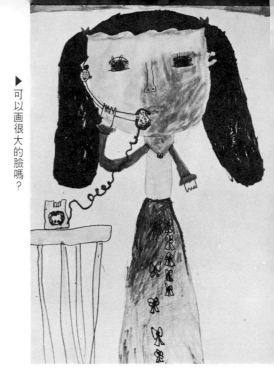

▶ 可以画很大的臉嗎？

◀ 不喜歡画重疊的

把時間的經過画在画面上

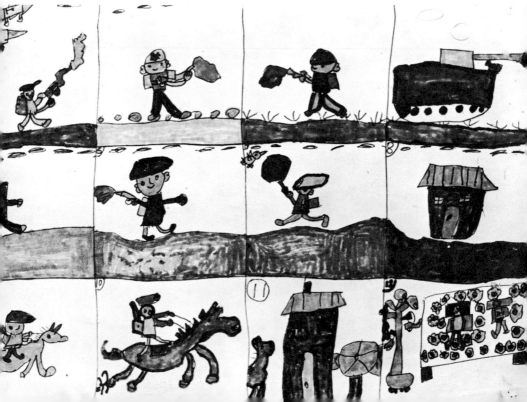

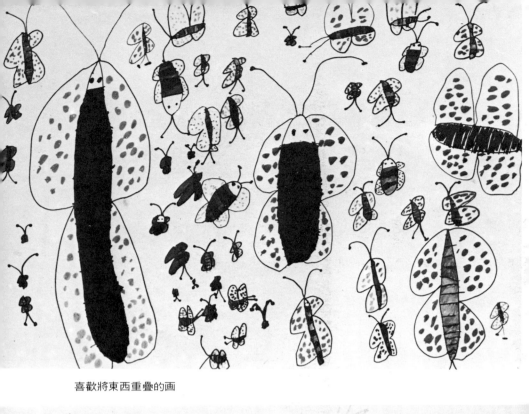

喜歡將東西重疊的画

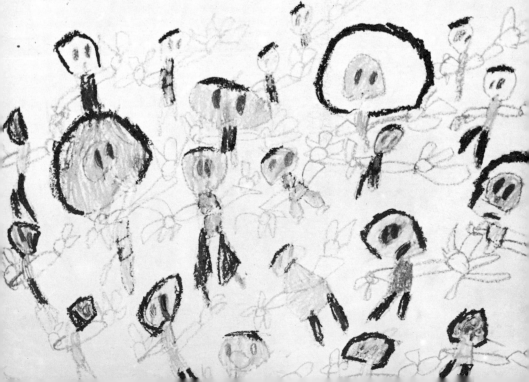

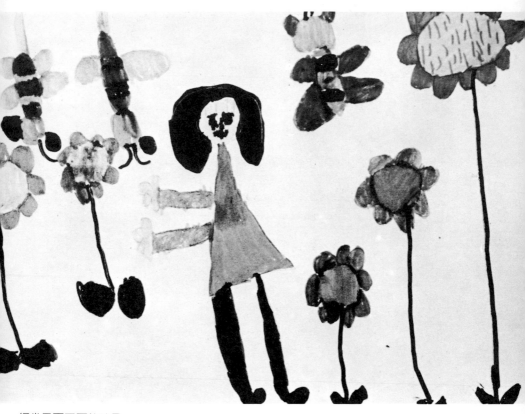

經常只畫正面的孩子

26 發展的快和慢的孩子

有早在四歲就已能畫進步的想像畫的孩子，也有六足歲了，還在羅列畫的初步階段的孩子。之所以會變成這樣，外在條件雖有關係，也有因那孩子內在的因素的。而我是個主張在這樣的意義上不要把發展得遲緩的孩子硬往上拉的。

我認為該讓孩子充分地享受，要不是在那時期就不能做的工作，讓他畢業才行的。樓梯要一層層地爬，這才是教育呢，這在知識問題上時，要是跟不上大家是很有問題的，可是在情緒的問題上，卻是各個人的事，即使慢也不會拖累人家，所以順其自然是沒關係的。

以上可說是原則，只是當孩子一直反復著毫無感動的概念畫時，當然需要用各種手段使其前進的，而對於畫不來的孩子，根據那孩子去開導他的指導方法就很重要了。

27 可以畫很大的臉嗎？

幼兒畫大都會出現人物的。那臉畫得多麼大呀。可是在今天不會有大人說着：「

34

不可以這樣畫錯」，而給孩子訂正的吧。

反而有很多人是從那裏看出孩子們的眞實的東西的。

孩子不是按着眞實的人的比例，而是按照自己所感覺的，所想的去畫的。

28　把時間的經過畫在畫面上

現在說明性的，一條狗來到河邊了，掉進了河裏，我把牠救上來了——就是要把這個內容畫在同一畫面上。

接着狗又來到幼稚園了，畫了孩子們向旁邊集攏的畫，叔叔把狗帶走了，於是我們也進教室去，已經沒有人了，有的孩子就把這個過程，用黑色塗抹掉了。

29　不喜歡畫重叠的

有的孩子卽使要畫運動場上一大堆的孩子，也要畫成一列而不重叠的。這原因，爲的是着遠距離，卽空間的感覺尚未發達的緣故。

重叠，說來就是遠近法的一種表現。

30　經常畫正面的

要到畫側臉，是要費一番手脚的，因爲這樣，孩子們常會畫出那種跟埃及畫同一形式的，臉和上身是正面，脚却是側面的畫的。

要感覺的主體是在兒童關心著什麽，便有時會把臉畫大，又有時，把手畫大了。有個孩子在遠足的畫上，把脚畫滿在圖畫紙上，而臉却畫小，這，是不是因爲脚累得酸痛，他的關心才集中在那裏的呢？

卽或那樣，不管怎麽說，臉部是人的象徵，卽使看手脚不知其爲誰，一看到臉就知道了。幼兒因將注意集中於那臉上，也就自然地畫大了。那不是錯誤而是正確的。拿理論來證實的話，繪畫「不是科學的眞實而是美的眞實的探討」，所以不合科學上的比例也是無所謂的。

且說，一看那些臉，很多孩子都把鼻子下邊畫得長長的，這是因爲把鼻子像孩子的臉似地畫得靠近眼睛，和嘴距離才變長的，因此畫父母也好，畫老師也好，換一句話說，可以看作是要畫和自己的臉相似的一個證明。

35

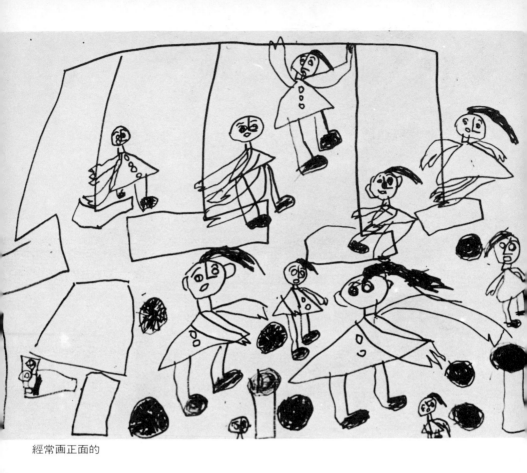

經常画正面的

在大人的世界裏「鼻子下邊長」指的是太善良的人，而我認爲孩子總是神一樣地無邪的，所以就要畫那樣的畫了，於是乎，又想像到男人要讓人家看他的鼻子下邊是短而藉以保持其權威，才留鬍子的，這麼一想，就苦笑了。

還有作爲會把臉畫大的理由，描畫的順序似乎也不是沒關係的。孩子們總是從上頭畫下去的，所以腳部方面的紙就不夠，自然就要變得侷促起來了。於是乎，讓孩子們實驗，從下邊把腳先畫起來時，就會出現不少頭部侷促而變小的例子了。

我認爲小學升上高年級，再變成中學生也好，要不是有了要寫實地描畫的意慾，是無須訂正孩子們的畫的。需要改正的，只是孩子對自己不誠實，就是模仿大人，畫着跟自己不同的繪畫的時候。

〔要不要轉動著紙畫？〕

我們常看到：在畫着畫而突然把紙一轉，接着畫下去的孩子，倒立的人物之所以會出現就因爲這樣。

這雖是很原始的，即或不是這樣，以圖

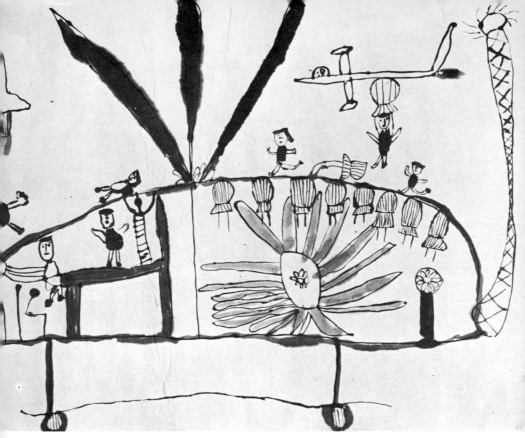

直昇飛機　6歲　鄭青華

圖案（螃蟹）　6歲　何興華

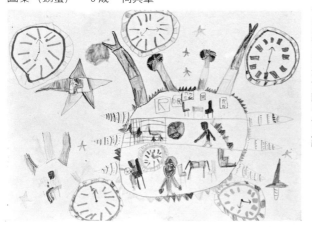

着圓陣的孩子爲對象描畫的時候，孩子們可以總是一定會描着展開圖式的畫的（9圖），我想：也許該想到視點的移動這一回事的吧。

31　不看也要畫知道的事

像描畫母貓肚子裏的貓仔啦，畫了紅郵筒而裏面有滿筒的明信片啦。

38

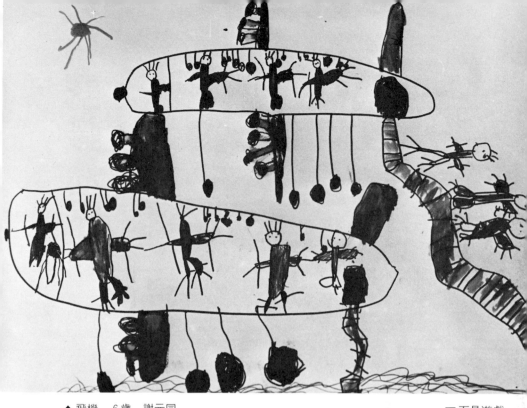

▲ 飛機　6歲　謝元同

▼ 面具遊戲

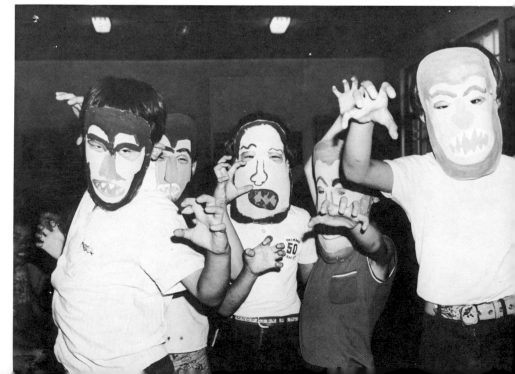

認識幼兒畫

1. 繪畫是透視兒童心靈的眼鏡

民國五十八年，出版「兒童畫的認識與指導」一書後，自覺得在美育工作上相關的許多問題堆積如山，個人雖抱着熾烈的意欲去凝視、分析、研判諸問題，但是限於時間，精神以及研究資料、環境，有不少問題尚待繼續不斷的研究、實驗。在這些美育上的問題和研究、實驗之間，令人感到迫切需要的，莫過於各分野的，有系統的研究、分析、統計、實踐、指導等各要項的報告，乃至專書。尤其關於幼兒畫部門，除了一些殘缺不全的初步資料，其他難得一見。這在推行美育十年有餘的美育系統上，眞像一截地殼的斷層，個人認爲當前國小美育上存在着諸問題，有不少是從這種斷層裏產生的，因爲國小階段的美術教育課題，在理論上，現實上，實爲幼兒畫發展的延長線上，這是無可置疑的。但事實上，這些年來，美育界彷彿把「幼兒期」這一段的繪畫理論及指導諸問題忽視了，即使說不至於忽視，也是在談國小階段的美育問題時，偶而，輕輕地一筆帶過去而已。我們應該重視幼兒畫，因爲在繪畫心理及創作精神，它是最基礎的一環，更重要的，從美育的根本意義——透過創作活動形成兒童完美的人格——這一焦距來說，它是出發點。誠如蒂由拉、哥克烈兩教授說的：「繪畫是窺伺兒童心靈的眼鏡」，幼兒畫是栩栩如生的生活記錄，整理成這本「幼兒畫的心理和指導」，本書不是洋洋大觀的鉅著，只是個人從事美育的拾穗，但，却是從現實的問題中提鍊出來的，如和「兒童畫的認

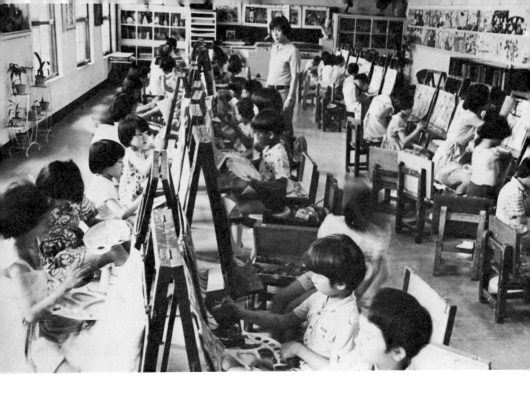

識與指導」一併讀起來，我想可能對認識兒童畫的全貌不無幫助，也許還能從中引發出更多的問題，深盼重視兒童美育的社會人士和同道者，不吝賜教，更希望大家同心協力，推展兒童美育，使兒童們能在這個充滿鋼鐵的震響、濛濛的煤煙下，精神生活的空間逐漸由科學技術化、單一、管理系統化的桎梏世界裏，保有一塊純真的人性的綠化地帶，在今天，我們該重視的，並不是單單教兒童們如何去接受世界準備給他們的知識觀念，而是如何去啓發，去培養兒童們的個性，做爲一個眞正屬於自己的獨立，自主的人格，能夠自由地去追求生活的理念。這是藝術教育在科學化，機械化的教育的世界中眞實的意義。

美術教育爲完成完美人格的教育上不可或缺的課題。「六藝」視藝術爲完成完美人格的教育的一環，然而，不論孔子，或希臘的柏拉圖都禮、樂、射、御、書、數中的樂是藝術教育，柏拉圖在「國家篇」以及「法律篇」中雄辯地闡釋過。如同在物理的宇宙構造中，顯示着「調和」和「比例」、「均衡」和「律動」一般地，音樂、舞蹈、體操、詩中的節奏（rhythm），繪畫彫刻中的調和（harmony）等就是人類活動最完全而有效果的形式，因之，他提倡把有律動的藝術做爲教育方法的基礎。如能那樣，就能將道德基盤的形式以及調和的感覺，很自然地灌輸給兒童。

最初重視兒童的視覺世界對情緒的影響的人是盧梭，然而，他對圖畫教育的看法却是主知主義者，這，只要聽他在愛彌爾中要愛彌爾修習作圖的意圖說：『不是爲了作圖術本身，而是要使其眼睛能正確，手能有柔軟性』——就可知道盧梭還沒有把美術敎

41

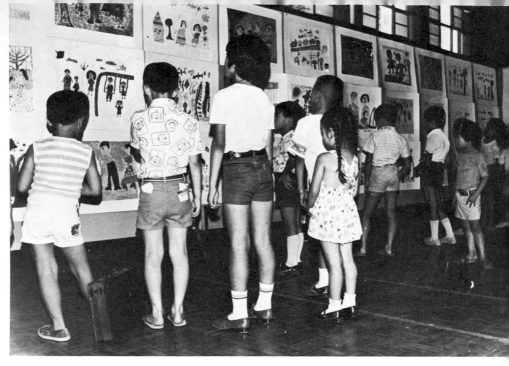

作品要參加畫展

育當作一種創造性的教育。

一八五七年，拉斯金（John Ruskin, 1819—1900）在圖畫法要義（Elements of Drawing）中說：『使十二、三歲以下的兒童從事完全自發性的技術之練習以外的事情，不是件好事。如果兒童有圖畫的才能，那孩子可能只要有紙入手，就要不斷地亂塗鴉的，讓他隨心所欲地塗鴉吧！如其在努力中，可見到注意和真實性的情勢，就適當地褒獎他。又如果求色彩的感覺發達的話，就應該馬上給予廉價的畫具讓他去享受。』上面的話，可見拉斯金已從主知主義者的盧梭更跨出一大步，已經領悟了兒童有發自內在慾求的表現形式的自發性活動的描寫。

自拉斯金以後，在歐洲盛行對兒童畫的教育之研究，這些研究不但爲藝術教育的實驗，也變成了兒童藝術活動的心理學的基礎。晚近，不論心理學或創造主義的立足點來研究兒童畫的大家輩出，如羅恩斐（V. Lowenfeld.）、紀福德博士（Dr. J. P. Guiford）、李德（Herbert Read 1893—1963 英人）等人，皆有專著及其藝術教育的理念，其中，李德對美術教育的見解立足於其深厚的藝術哲學和當今世界的教育的弊端的批判上，令人猛省，心服。李德在「透過藝術教育」（Education through art）、「爲和平的教育」（Education for Peace）、「藝術之草根」（The Grass Roots of art）等書中，一再强調教育的一切應該透過藝術去實行，他認爲如果不是透過藝術的心靈和行動，無法達成完美的人格的教育。教育的目的在於啓發、培養人的個性，而使這透過教育的個性與其個人所屬的社會集團有機

42

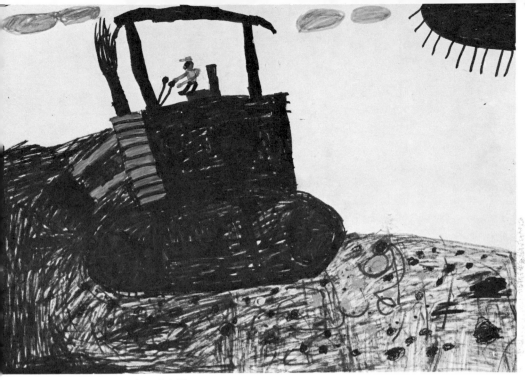

▲ 推土機　7歲　謝丰懋

▼ 摘水果　6歲　葉育宗

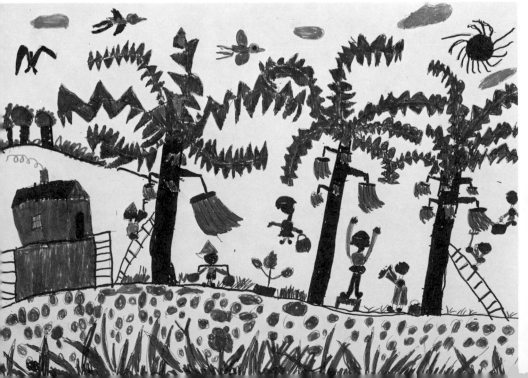

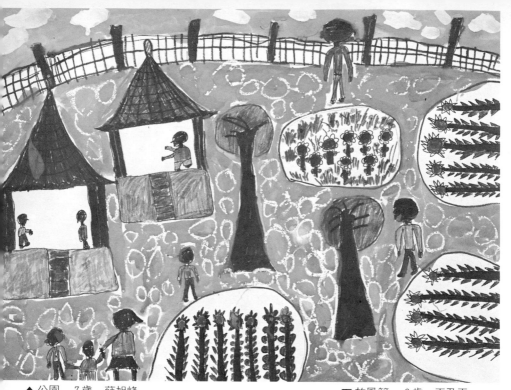

▲公園　7歲　薛旭峰　　　　　　　　　　　　　　　▼放風箏　6歲　王乃玉

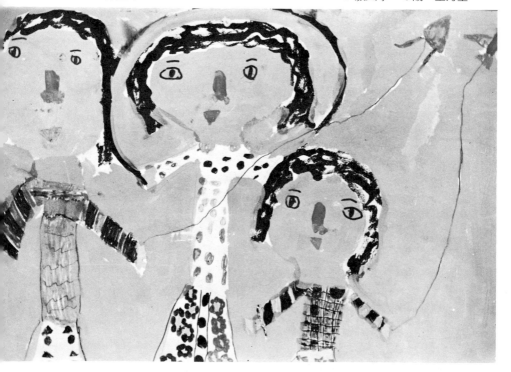

▲ 故事　6歲　湯靜宜

▼ 猫　7歲　林青樺

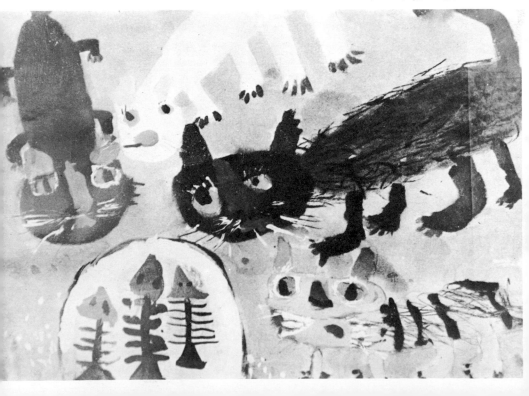

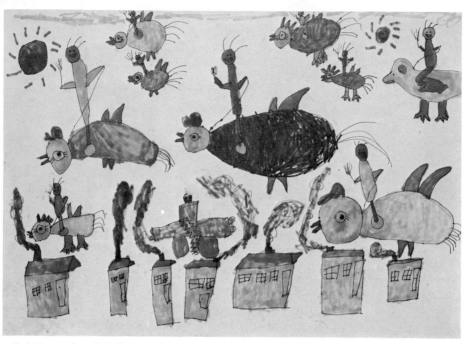

故事畫　5歲　黃柏榮

2. 幼兒畫和人格的形成

蘭多涅博士說「畫是孩子的經驗的靈魂」。實實在在地，幼兒

的統一和調和。審美的教育在這種過程中是最基本的，李德概括藝術教育的重要任務如下：

a、保存兒童的一切知覺及感覺的自然的強韌性。

b、使兒童的各種知覺及感覺互相地，且和適應着環境統合調合。

c、用能和人溝通的形式表現感情。

d、以最適當的形式表現思想和感情。

所謂藝術是非理論的象徵化過程，語言、文章、論理的一切象徵的手段亦即進行可視的造形的傳達。

說到藝術，我們常聯想到有特殊才能的藝術家，其實不然。這裏所說的足把自己所想的、所感到的，實際上拿筆起來畫，捏着粘土塑造其形態，使用各種材料，用手和身體在實踐行動中體驗的工作。

自十九世紀末葉，不論在歐洲、亞洲、教育的目標都拘限於論理思考的習性及培養獲取系統的事實的力量。記憶力優先於想像力，倫理的性格概念優先於個人人格的均衡乃至完美性。加以現代社會的構造之複雜，機械系統化，處處使人互相孤絕，助長着虐待狂和被虐待狂的衝動。在這種現況下，藝術至少是人們能夠共有互相溝通感覺的手段，以及結合社會的力量，也是拯救教育的危機，最有效的方法。

46

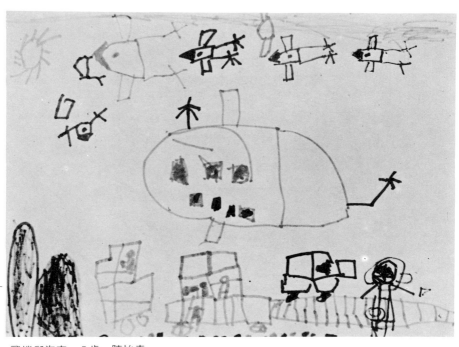

飛機與汽車　5歲　陳怡堯

畫是幼兒的生活記錄。在溫暖而充滿愛情的家庭中，每天過着快樂，情緒安定的日子的孩子所繪的畫，處處充滿着天真、率直歡樂的氣氛和表現，但，孤獨、反抗、愛情不足的，情緒不穩定的孩子所繪的畫，常是輪廓不清，難以判斷的。我們一向以爲畫出大人以常識難以判斷的畫的孩子是低能的，所以常將這種孩子視爲低能兒，其實，如果，我們耐心地探求這種畫的原因時，便可以發覺：孩子之所以畫這種莫明其妙的畫，不是因爲描寫技術，而是淵源於那孩子的生活所形成的生活感情的意象 (Image)，換句話說，幼兒們所畫的是自己的生活中的精神感受。

孩子的心身狀況、家庭環境、朋友、地緣的教育環境等，處處都影響着孩子們，反映在他們的畫上。心智發展較慢的孩子，家教過嚴而心懷反抗心理的孩子，缺乏獨立自主和創造性的孩子，在家庭中寵壞而依賴心十足，沒有社會性的孩子等等不一而足，這些都是不同的生活背景中產生的。

自己的眞實而滿足着，在想像中，在發見新生活中生長着。幼兒畫畫重要的，不是繪的結果，而是在從事繪畫中經歷過什麼樣的心理過程。那過程是沒有人可代替的，完完全全是自己的，幼兒們一而再，再而三地經過這種內在的活動而發展其心智，唯其如此，才能成爲有創造活動視爲人格教育的方法。

有關兒童造形能力的研究中有如下的例子：柯爾布教授 (G. kolb) 有一個五歲三個月的女孩，這女孩對編織有興趣，她的姐姐們教她，她將它畫成了畫（如圖）我們欣賞這張

47

可以畫很大的臉嗎？

畫，（不僅僅是這一張，幼兒畫均如此）便可明白幼兒畫是生活的表現，他們不是想畫一張美妙的畫，而是想要畫自己所經驗的、自己所看的，自己所知道的，倘若我們不明白幼兒畫這種特性，則根本談不上了解幼兒畫，更談不上指導了。

孩子的繪画心理

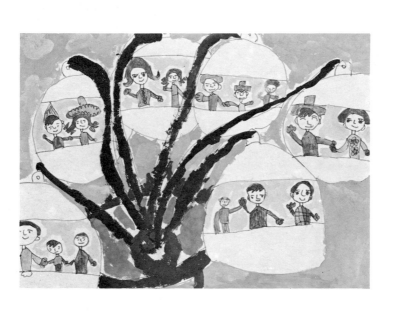

1. 描畫的發展階段

兒童的繪畫發展階段依據其生長年齡變化着，對於兒童畫發展過程，有許多美術教育家，心理學家都有長久的研究。我們為了美術教育的進展，為了成為兒童畫的良妤的鑑賞者，必須理解兒童在各種年齡裏的發展階段，才能指導兒童，收到事半功倍之效。

這裏，先概略地介紹各研究者的見解，然後，才對幼兒期的發展過程作進一步的解析。

A、哥仙修泰納（G. Kerschesteiner）

他收集了德國南西部的 Muncnen 地方的兒童畫三十萬張以上，予以分析、統計，於一九○五年寫成「兒童圖畫能力的發展」(Die Entwickelung der Zeichnerische Begabung) 之著着。他把兒童畫分為五個階段：

㈠錯畫期：幼兒一歲至三歲亂畫各種亂線。

㈡圖式期：兒童能描畫稍具形狀的時期，其表現常為一種記號，象徵，或一種圖式。

㈢對線及形發生感情的時期：兒童稍大對用線描畫形狀會大感興趣。

㈣想表現得像實物的時期：在這一階段已沒有圖式期的表現，其特徵是想照實物描畫，然而，常使用輪廓線，還不諳遠近法，因此不能畫得像實物。

㈤正確地表現形狀的時期：在這一時期始使用遠近法，明暗的變化，會寫實地表現。

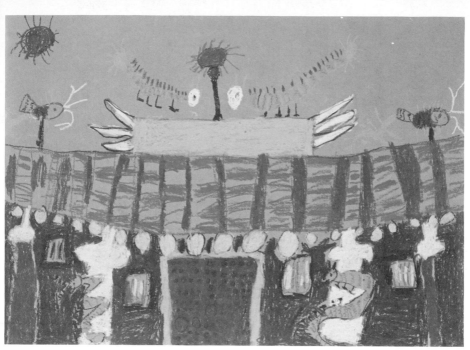

廟的外景　5歲　楊宗勳

B、劉克（G. H. Luquet）

劉克於一九二七年出版兒童畫研究（Le dessinenfantin. Paris. 1927），他分兒童畫的發展階段如下：

㈠有時描畫得像實物的時期：自己描畫得像實物，於是說描畫了什麼，以及說要描畫什麼，都用線去表現。

㈡不完全的寫實時期：稍大，孩子有意慾要畫得像實物，却因各種困難，尤其因缺乏構成力，不能畫得好。

㈢畫知道的寫實期：孩子常畫自己所知的，却不是畫自己所看的——這種態度在這一階段最明顯。

㈣視覺的寫實的時期：到達這一期才按照所看的形狀、遠近、明暗的變化都會注意，可說要達到成人的表現的階段。

C、布萊德拉（W. Pfleiderer）

布萊德拉在一九三○年發表了（Die Gebure des Bildes）他認爲兒童畫是傳達兒童內在擁有的概念的形成的現象。他把「錯畫」和「空想的象徵的表現的時期」亦卽兒童畫漸具繪畫的形象時期以後，分爲三個時期：

㈠概念畫的時期：相當圖式期，以各種概念，如以家、花等概念用畫來傳達。

㈡用線表現畫的時期：專用線描畫的時期，兒童畫表現的大部分屬於這一期，他將這時期視爲將進入正式的表現的過渡時期。

㈢以顏色構成空間的畫的時期：亦卽經過 drawing 階段，進入 Painting 時期。

上面所敍述的是初期的兒童畫研究者，較具代表性的見解。現

50

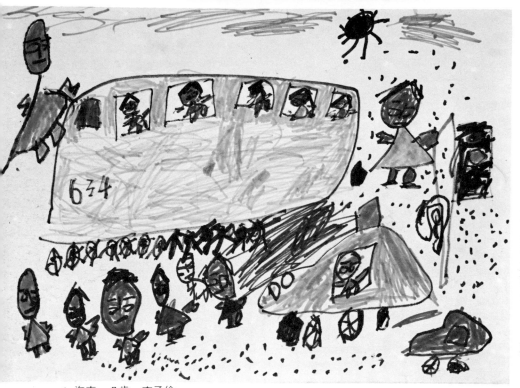

▲ 汽車　7歲　李承倫

▼ 火車　4歲　湯靜怡

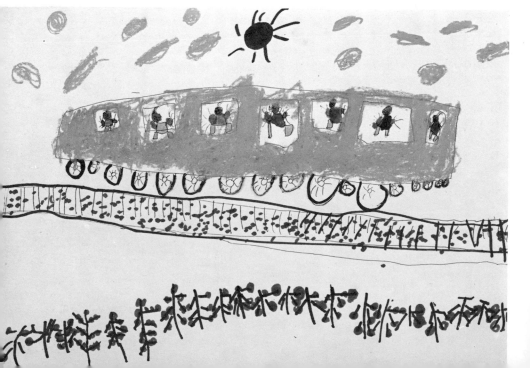

高橋啓之　3歲

在，再介紹晚近的研究者，看這些人如何分析兒童的發展階段。

D、赫伯特・李德（Herbert Read）

李德在一九四三年出版的「透過藝術的教育」（Education through Art）中，把兒童畫發展過程劃分爲：

(一)錯畫期（二歲至四歲）：始自毫無目的亂畫而止於有目的亂畫。

(二)線的時期（四歲）：喜歡描畫人的形態，常以圓做頭，點做眼睛，兩條線做爲脚的表現。

(三)敍述的象徵時期（五歲至六歲）：形態漸具，常以粗枝大葉的象徵來略圖作畫。

(四)敍述的寫實時期（七歲至八歲）：畫其所知的，不畫其所看的。忽視現實的對象而思考起源的典型作畫。

(五)視覺的寫實時期（九歲至十歲）：想畫得像實物，不但想把輪廓正確地畫出來，遠近、明暗都有所考慮，想表現立體感。

(六)抑壓時期（十一歲至十四歲）：最普通的是始自十三歲左右，對自己不能隨心所欲地表現感到失望，而失去作畫的興趣。

(七)藝術的復活時期（青年期初期）：這一時期約從十五歲左右開始，作畫的興趣復活，男生對技術的機械的表現發生興趣，女生對彩色、線、形狀之美，對裝飾性表現發生興趣。李德的區分是將前人的見解比較研究、綜合的結果。

E、維克多・羅恩菲德（Viktor Lowenfeld）

一九五二年，羅恩菲德出版「創造精神的發達」（Creative and Mental Growth），他劃分兒童畫的發展過程如下：

52

▲外國兒童作品

▲外國兒童作品

㈠錯畫期（二歲至四歲）：這一期和赫伯特‧李德以及各研究家的看法相同。

㈡前圖式期（四歲至七歲）：象徵而圖式地表現的第一階段。孩子們想表達自己的想法，以圖式的記號表現描畫。

㈢圖式期（七歲到九歲）：正式而加強的圖式表現時期，兒童們在圖式的表現中，顯示其意義，強調其特徵及主觀。

㈣初期寫實時期（九歲至十一歲）：兒童的社會性意識萌芽的時期；有脫出圖式的表現，想要描畫得像實物。

㈤擬寫實時期（十一歲至十三歲）：要表現得酷似實物，但，不以大人的遠近法和陰影法，而以孩子式的手法表現出來，爲具有兒童畫韻味的作品最多的一個時期。

㈥決心時期（十五歲以後）：創造的表現停滯，多數孩子喪失繪畫的興趣。

綜合各研究者的見解，約可歸納出兒童畫發展階段如下：

最初是塗鴉式的「錯畫時期」，接著是「圖式的象徵的表現時期」，這一期可分前、後兩期，兒童畫開始有繪畫表現的時期。

接著是不以圖式的記號表現，而意欲描畫得像實物，這一時期的開始，不止直覺地表現所看的，還加上其所知的，以及已有的記憶。年齡漸大，有意表達所看的，但觀察不精，不懂遠近、明暗的方法，無法表現得恰如實物，統稱爲擬寫實時期，但，也有把它分爲前期、後期的。最後是寫實時期，這一期恰在精神動搖的振幅較大的思春期，盡不出畫來。能超越這一期的，就一直前進

看電影

，不能跨越的，就停止作畫了。

我們從上面的發展階段的年齡、時期，可明知各研究者多少有所不同，但大體上是一致的。明白兒童畫自然的發展過程是非常重要的，否則，不諳各時期的特徵，如何能指導兒童？如何能對症下藥？

那麼，幼兒畫的時期約始自什麼時期止於什麼時期呢？如果我們把未入小學階段的兒童視為幼兒，幼兒畫大約可說始自「錯畫期」而止於「前圖式期」（根據羅恩菲德的劃分法）。換句話說，它是從二歲到七歲左右，前後六年的時間（這是最大公約數，當然，個人的差異是不能不注意的）。假如，我們根據美術教育的理念，便不難明白這第一步的美術教育是多麼地重要，可是，事實上，我們又多麼忽略了幼兒畫這一期的美術教育，只要環顧一下周圍，我們便不難看到阿止幼兒塗鴉的好潔成癖的父母，嘲笑幼兒畫得不倫不類的，甚至，在幼稚園也有老師只作套色、剪貼就認為美術教育已足的，這不是聳人聽聞，而是俯首可拾的事實！我們不能任憑這些事實去腐蝕幼兒創造精神的萌芽和人格的發展。這不但是美育工作者的責任，也是一切大人們的責任，下面，我們再詳細地解釋幼兒期的繪畫心理。

54

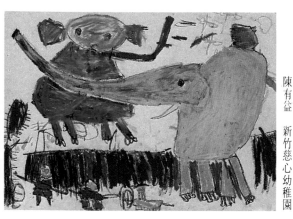

陳有益　新竹慈心幼稚園

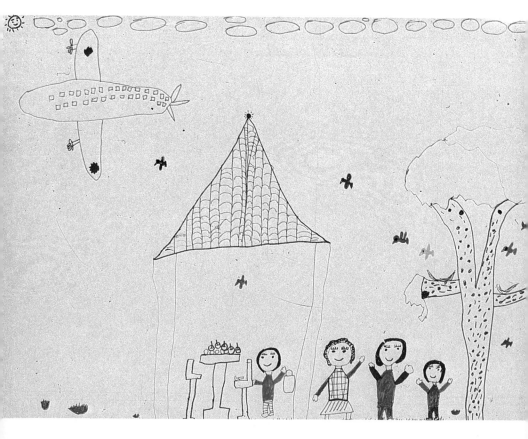

徐永珊　台南惠南幼稚園

詹一心　北投區

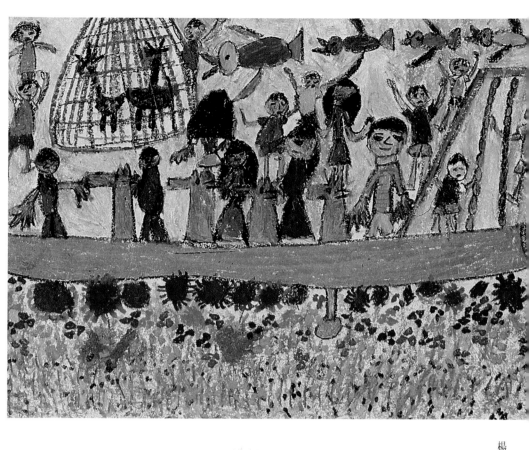

楊頤君　新竹聖蓮幼稚園

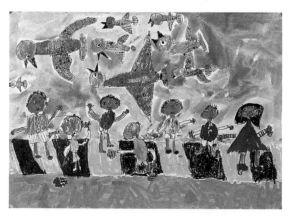

彭兆羣　新竹國小附設幼稚園

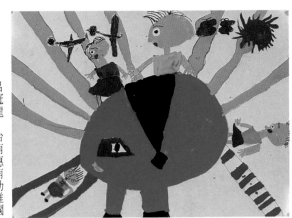

呂冠龍　台南惠南幼稚園

鄭毓安　新竹載熙幼稚園

林艮育　台中衛理幼稚園

杜貞瑩　台北亞洲幼稚園

黃雅苹　彰化大成幼稚園

林雨靜　板橋先仁幼稚園

林凡異　新竹

孫怡寧　高雄大同幼稚園

張震宇　桃園東門國小

林哲維　台中附小幼稚園

蔡允楨　台南立人國小

黃琼慧　高雄海強幼稚園

火車　6歳　呉明庭

市場　6歳　蔡孟哲

幼兒画的發展過程

混沌的第一步——錯畫期

孩子們從週歲至三歲左右，便會拿起鉛筆或臘筆塗鴉，如果我們細心地觀察他們作畫的態度，分析他們塗在紙上或牆壁上，地上的畫，便會發現從他們混沌的心靈中開始的第一步。他們畫出斷斷續續的線、螺旋形的線，向左右毫無秩序地展開的線，上上下下錯雜在一起的線，其他各形各樣的線。在心理學上，這種畫叫做錯畫 (Scribble)，或亂筆畫。錯畫期除了描畫的緊張低落之外，在五歲左右就看不到了。可是，在這種時期沒有機會描畫的孩子了，即使已超過錯畫的年齡，剛開始描畫時，有時仍有經過這階段的傾向。

在錯畫期，幼兒描畫並不要表現什麼目的，只是為描畫而描着。事實上，在那畫上也沒有表現什麼。我們大人往往（其實是大多數）認為孩子這種亂塗亂畫，糟塌紙張，弄髒了環境，而予以叱責，甚至禁止其活動，原因是大人心裏期待着孩子畫出什麼有形狀、有內容的畫，但，在那裏發見的，卻只是一片混沌，因此，心裏便失望了。然而，孩子們正在享受其活着的本身。謝洛特，比拉把幼兒這種活動稱為「機能的快樂」(Funktionslust)，其實，這種「機能的快樂」在孩子們的一切活動中存在着。例如幼兒蹣跚學步時，左右雙足能平衡，不跌倒，走路本身就能給學步的幼兒以快樂。幼兒們堆土，堆高了，又把它弄平，又堆，反反覆覆地做各種同樣的事情，都是這種心理的表現，剛開始描畫的孩子們，也是機能的快樂的行為而已。然而，我們常只看外在的結果，不見其行為的心理和動機，一概視之為調皮、搗蛋，

實在冤枉了孩子們。

當孩子們學會塗鴉時，他們只要有機會，就到處亂塗，因爲孩子們自身有一種充分發揮筋肉活動及描畫活動的本能。這時，大人們最好多多供給他們紙張、臘筆、或粉筆、黑板，使他們有機會去活動。這樣，既可避免牆壁等環境被弄髒，也不壓抑孩子們心理的欲求。

佛洛伊德派（精神分析學派）的人對幼兒錯畫期的解釋，有他們的見解。他們認爲那是幼兒要弄髒紙張。因爲孩子弄髒了尿布，或弄散各色各樣的玩具時，母親就會替他（她）處理。把環境或紙張弄髒，大人便會注意。幼兒們是無意識地以那種行爲來求母親的愛情的。這種解釋在幼兒們已能自由地進行錯畫後，有其可能性。幼兒有時因爲要吸引母親的關注，就夜尿，或打自己的弟妹，或生病。然而最初的生病或夜尿，原因不在此。錯畫期開始時的情形，也是如此（關於這一點衆說不一）。

雖說幼兒在「錯畫期」描畫是基於「機能的快樂」，然而，其行爲在種種環境下，不能說沒有外來的刺激。起初給予幼兒鉛筆時，他們常把它放進嘴巴中，給予紙張時，常把它弄得縐縐的，或撕破，這種幼兒會轉向描畫是內在和外在的因素交互作用發展的。幼兒本身胳膊和手指的肌肉發達，加上模仿，就會開始描畫活動。例如看見自己週圍的人、父母、姊姊、哥哥、姊姊、或其他的人寫字或繪畫，受其刺激便有要像哥哥、父母、姊姊、哥哥、姊姊、或其他的人那樣畫的動機，這一點，我們如果細心的觀察，常有機會接觸到有寫字或繪畫的環境和沒有那種環境的幼兒就會明白了。

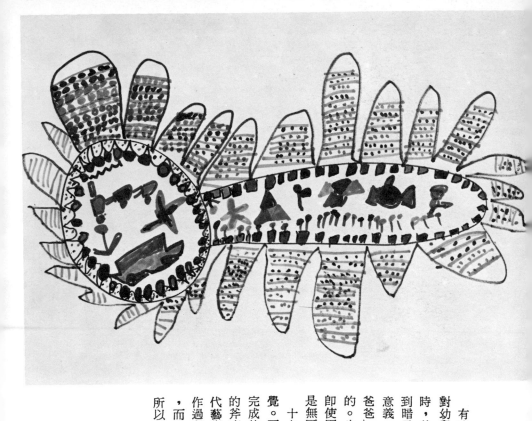

有時，我們大人的詢問會使孩子們的心理發生重要變化。例如對幼兒的錯畫，大人說：「這是花嗎？」「這是不是爸爸？」這時，幼兒有時會回答說：「花」或「爸爸」。這種情形是幼兒受到暗示的刺激把本來毫無意義的錯畫，加上「花」或「爸爸」的意義。經歷這種變化，以後，幼兒可能會描畫自以為「花」或「爸爸」的錯畫。原本是「機能的快樂」的結果，就這樣變成了目的。也就是說原因，結果的關係轉變爲目的的手段的關係。然而，即使因這種轉變，幼兒的錯畫，本身仍存在着「機能的快樂」却是無可置疑的。

十九世紀末葉，從藝術史上來看，大家都相信美術僅只訴諸視覺。可是，我們只要看近代的大畫家不但重視描畫的過程，其所完成的畫，常大大地訴諸欣賞其畫的人的觸覺。當我們看到雕刻的斧痕鑿跡，我們會感受到像那創造者一樣的胳膊的動覺。在現代藝術的各分野上，我們重視的，不僅止於完成的結果，而對創作過程的共鳴逐漸變成了重要課題。如今，美術已經不只是視覺，而是觸覺、運動感覺、以及其他各種感覺也統括在內。幼兒之所以描畫，當然包含着對運動感覺的興趣和快樂。

62

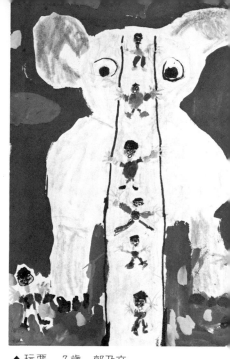

▲ 玩耍　7歲　郭乃文

◀ 打棒球　6歲　林家民

▼ 玩耍　5歲　陳若嬃

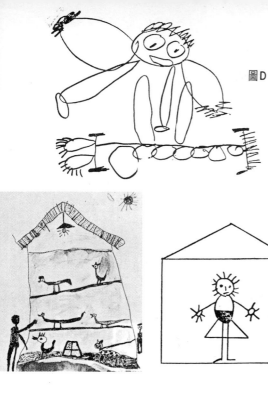

圖D

圖A

圖B

圖式期

幼兒畫中有目的之表現始於「圖式期」，這裏統稱圖式期，按羅恩菲德分兒童畫的發展過程，應屬於四歲至七歲的「前圖式期」，這一期的幼兒畫最純眞地表現着他們的生活，也最能表現幼兒畫隨着心智的發展，由混沌漸趨向分化的蛛絲馬跡（實際上，幼兒畫在前圖式期的表現仍是未分化的，要逐漸分化，得在七至九歲的圖式期）。

在「圖式期」(Schematic drawing 或forwalised drawing) 裏，兒童們常象徵地把能藉以識別被表現物的某種特徵，或記號式的型表現出來。如圖A，常用紅色畫出，當作太陽或電燈。又畫人則常以頭足構成，如圖B，這種人物構成稱爲「頭足類」或「蝌蚪」。

另一特徵是在視覺上看不見，但在推論上可以認識其存在的，或者，幼兒的環境中具有價值的東西，常被描畫出來。如圖C，孩子是在透明的房屋中，連肚子裏的食物都可看得出來，而原來隱藏在裙裏的雙腿都被畫出來。魯克（Luguet. G. H.）說，這是「知識的寫實主義」(Yealisimeint ellectuel)，因爲孩子們不畫他所看的，而畫他所知的以及有興趣的。這種畫，被稱爲「X光線畫」(X-ray picture)。

幼兒何以會用圖騰式的記號來表現對象，何以會畫蝌蚪似的人？何以會畫X光照片似的畫？這些是有趣的問題，但，並不簡單，它們牽涉到兒童心理、藝術的心理、發展心理學諸問題。茲將一些研究家的見解略述如下：

幼兒畫的各種特殊表現

A、最初的圓

幼兒一抓到能塗鴉的臘筆或鉛筆，就常在紙上這裏塗塗、畫一畫，或者，只是要弄髒紙張。在這種塗鴉的運動的迴轉，圓就出現了態。可是，經過這一階段，隨着胳膊的運動的迴轉，圓就出現了。可是那不是完整的圓，但一直畫下去就越單純化而變成近乎完整的圓。如鴿子在天空中畫圓。人要轉彎時，越快，其轉彎的運動愈圓。我們看看書法的歷史，就明白起初是四四方方有稜有角的書體，但，一經使用，慢慢地楷書、草書便愈來愈多，曲線的用場增加，不連續的線便變成連續的線。人的胳膊運動是以肩膀為基點，細小的運動是以手肘、手腕、手指關節為基本運動的。

謝洛帝·賴斯令幼兒從各種形狀中選擇菱形，但，幼兒們卻常拿起圓形。孩子們喜歡畫圓形。當運動衝動在視覺上能控制時，原先不規則的迴轉就變成單純清晰的形狀。對孩子們來說，能夠自己畫出有秩序而完整的形，是一種無上地快樂的經驗。因此，如果，我們觀察幼兒們時常反反覆覆地畫各種似乎無意義的圓形時，便不難了解圓形對孩子是一種有魅力的形狀。然而，我們不能不明白，大人在畫什麼時，一定有其欲表現的目標。但，在幼兒們來講，描畫本身就是表現的一部份。最初幼兒們並不想描畫外物，也不知道用圓表現圓形的東西。然而，不久便會發現自己畫的圓能表現東西，於是乎，幼兒使用圓表現任何東西。對幼兒

65

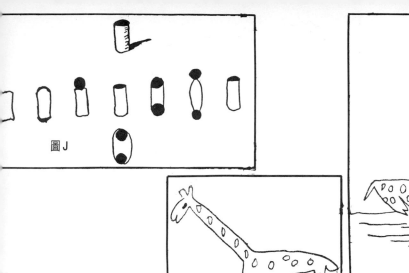

圖J

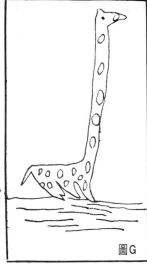

圖G

圖C

圖H

來說：最原始的形是圓，其中是少有角和線的。換言之，幼兒在第一階段的形是還沒有分化的。所以用圓表現任何東西。

最原始的形是圓，幼兒畫在常畫圓的階段，其表現是未分化的。在圓之後，發達的是用大圓包圓好幾個小圓。如圖C，大圓是臉，兩個小圓，中間點黑點是眼睛，橢圓形是嘴巴。從幼兒心理來說：由包住或被包住而形成的相對的大小關係，是比絕對的計量重要的。汽車、火車、搭客、身體和衣服等都是這種表現。

B、沒有分化的表現

第二步發展是以圓為中心，畫橢圓或直線。如圖E裏面的太陽，電燈及圖下的老虎及頭部、胴體、腳及尾巴均以圓形或橢圓形構成。

再接着幼兒常畫蝌蚪式的人，如圖B，我們看這圖，會以為孩子忘記畫胴體、手腳直接從頭部出來。然而，從幼兒的心理來說，圓不是表示圓的東西，而是表示任何東西的。如果我們能了解這一點，就明白這張畫的頭部實際上包含着胴體部份。

幼兒所畫的人物的手和足，多為水平和垂直。如圖B，雖有手和腳的方向不同的意義，但，不管其不同的程度如何，卻還沒有分化的表現，因之，以最單純的形──水平和垂直表現出來。

然而，孩子們最喜歡畫活動着的人或動物，他們手的運動發達到能畫水平或垂直線的時候，就會開始畫斜線。他們最初常把斜線畫為直角圓形的對角線。如圖G和圖H，兩相比較就能了然。圖G是長頸鹿的頸子從身上直角地豎起來的，圖H的腳卻清楚地和胴子斜伸出去的。圖G的腳密接在胴體的，圖H的腳卻清楚地和胴子是由身

66

最初的圓

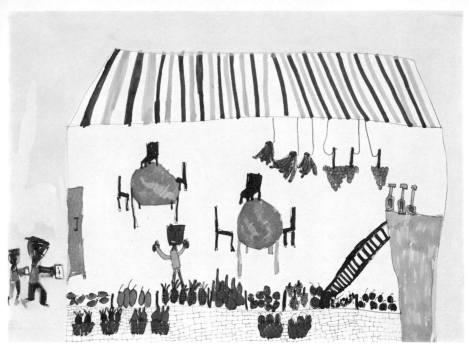

水果店　7歲　葉公旭

C、沒有三次元的表現

幼兒畫是二次元的。平常拿圖畫讓孩子們比較遠近的東西的大小時，孩子並不考慮在遠地的東西看起來是小的，他們只比較絕對的大小，因為他們沒有三次元的觀念。我們從這一點來了解幼兒畫的X光線畫，也許比單單認為幼兒的X光畫來自描畫其所知的，有更可靠的理由（關於這一點，各家因其立足點不同，衆說紛紛，莫衷一是，尚待實證）。如X光線畫裏，家和人的胃，並不是透明的，但，幼兒們把它們作二次元式的表現，就可從外面見到了。簡略地說：幼兒們是沒有內外的分別。如圖 **I** 兒童描畫成放射線狀，從來，我們把幼兒這種表現歸由於不知透視法，因之以圓爲中心觀點做圓周線上移動。可是，其實這種表現可說是因爲幼兒們把三次元的東西，以二次元表現出來所致的。這種表現的心理，從心理學的立場上，佛爾克特會把始自原始的表現至於透視畫的七個階段的表現型態給孩子看：讓他們和實物比較。

結果，大多數兒童例舉清楚的理由，非難大人的表現方法爲不確。如圖 **J**，在上段，表示有斷面的圓筒，中段表示六歲二個月的孩子的答案，然而，根據這孩子，他認為最正確的答案是最下段。其理由是：甲⋯⋯圓筒是圓的，其外側用直線來畫是不對。乙⋯⋯

體分開着，而且其方向是斜着的畫法，圖 **G** 是直線的，但，圖 **H** 是波狀的。這兩張畫是一個孩子畫的，但，兩張畫有一年的時間之差。圖 **G** 是水平、垂直的、堅硬而難以表現動態的線構成，然而，圖 **H** 都能以表現豐富的斜線表示長頸的動態。這是心智與運動發展的問題，不是性格的，是技術的。

68

中段從左算來第四，以及最後的第七個，沒有畫出底面。丙：底面和表面畫成橢圓是不確的。丁：底面表面在圓筒之外是不合理的。根據上述的理由，下段才是最正確的表現。

D、圖騰畫和抽象化能力的萌芽

兒童時常畫同類型的畫。譬如畫太陽就像圖A，畫鬱金香如圖B，這種類型化的畫，叫做概念畫。這在美術教育上是個問題。然而，在討論如何指導兒童克服這種概念畫之前，首先，我們要考察兒童為什麼會畫概念畫，其心理如何？只有澈底的了解才能對症下藥。

第一：知覺在原始上是把握一般性的東西。這話怎麼講呢？當人們看到「三角形」時，就捉住「三角形」的東西，看到「馬」的時候，這把握住「馬」這動物。並不是看過好幾個三角形，然後才將一般的三角形抽象畫出來的。看見一匹馬，也就是看一般的馬。易言之，就是要看個別的三角形或馬之前，實際上是看着普遍性的三角形或馬。會意識到個別的三角形或馬，那是更以後的事實。

幼兒們是不把太陽當作具體的個別物。他們看的是普遍性的太陽，是太陽的本質。幼兒們的知覺所直視的是太陽的本質。同樣鬱金香也是直視其本質的。概念畫之所以會產生的理由，其原因在此。

可是，這種心理過程嚴格地分析起來，兒童畫這種畫並不是常人誤認的概念畫。所謂概念是脫離直觀的，思考的產物。本質的直觀有異概念的把握。它是在個別的東西裏直感一般性的。換一

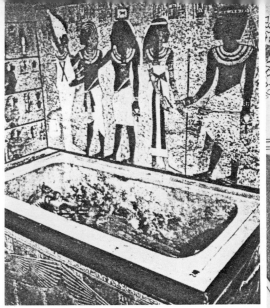

G

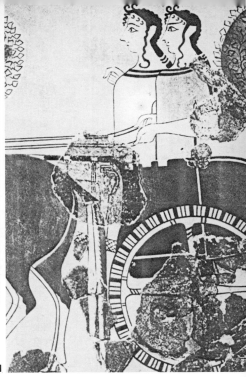

H

句話說，直觀本身就是一般性的。

第二：是來自傳達（Communication）的需要。如同用語言傳達思想感情，用畫也能傳達思想感情。那種時候，並不需要把東西（對象物）忠實地表現出來，却只要讓人能明白何物，便於事已足了。

由於上面所舉的第一、第二的心理狀態，我們可窺出，孩子們並沒有描寫外物的心情。他們畫鹿，目的不在畫有個性的鹿，而是像鹿的，也就是要畫鹿的本質。即以人物畫來說；初期的人類並不仔細地描寫臉部，而以畫衣冠為主要目的。描寫有個性的臉部，那是以後的事。

從美術史上觀察，這種情形也許會得到更明確的印證。太古的人似乎無意表現個別的東西。他們畫鹿，似乎無意表現個別的東西。他們畫鹿，而是像鹿的，也就是要畫鹿的本質，可是，我們不難發現，這是裝飾術的濫觴。

上圖是巴西土人的圖騰。圖C是魚，圖D是鳥，圖E是人。種圖式的畫很近圖案。畫和實物不同，但，能理解時就用它，並且，透過使用期間，逐漸簡化，圖案化，它雖然和具體的東西愈離愈遠，可是，我們不難發現，這是裝飾術的濫觴。

這種情形不僅止於形。因為它是想抓住一般性的心理表現，所以其他方面，也有這種傾向，顏色即為一例。太陽是紅的，樹葉是綠，兒童將樹木的綠色當作一般的綠色。如此這般地，他們會時常攪住同樣的東西。

從創造性來說，這種圖騰式的概念畫並不好。可是兒童都得經過這種應該發生的階段，所以一律把它當作概念畫，拒之於千里之外，從兒童心理發展過程上來說，是一種錯誤。因為這種情形

70

▲ 嫦娥奔月　7歳　蔡璧如

▼ 種花　6歳　林志鴻

我的夢　8歲　黃鑠彭

裏蘊藏着「抽象」這個很重要的能力。問題是在這階段已經過去，却仍然不斷地畫這種概念畫。

E、平易的描寫法

哥修塔爾特心理學（Gestalt Psychology）謂兒童在生活上，其活動所注意的範圍狹窄，故其表現有異於大人。這一點在幼兒畫表現上，最能具體地看出來。圖的描寫法表現意象或對象物。例如像從空中照像的鳥瞰圖，畫各種交通工具、脚踏車、汽車、輪船、火車等都畫其側面，這種平易的描寫法比較有代表性的，就是從正面畫人物。幼童畫人物時都畫正面，如圖 F，面向正面，手向正面，脚却是側面的。這種表現方面不合邏輯，然而，幼童們並不關心這一點，都以自己簡易的方式表現它。

大致上，面部上的眼睛、眉毛、嘴唇、手和身軀是正面比較容易畫，臉容、鼻子、乳房、脚是側的比較容易畫。例如古代美術，希臘以及埃及的許多畫或浮雕等都有這種表現的方法。圖 G 是埃及塔德・昻克・阿蒙王墳墓內部。那些人物的臉是側面的，但是，眼睛、肩膀、脖子却正面的，手背和脚是側面的。圖 H 是描寫紀元前十三世紀時代希臘美克涅時代貴婦人要去狩獵的壁畫的一部分。其人物，馬都以最容易表現的描寫法畫之。我們從這些不難發見古代藝術和幼兒畫的表現有一脈相通。孩子們作畫並不像大人從整體的輪廓開始，然後，才畫細小的部份。他們從臉就專心只畫臉，畫眼睛就一心一意畫眼睛，幼兒們作畫是從最關心、注意的部分畫起的，這種描法可能和原始的心情有關。

72

水果店　5歲　趙當世

看電視

從上面各事實，我們不難明白幼兒有他們的心智發展的階段，表現能力的程度及特殊的表現法，那麼，對幼兒畫以大人的尺寸去欣賞，衡量，永遠是一種錯誤。

▲ 騎馬　6歲　陳冠州
▼ 三個人

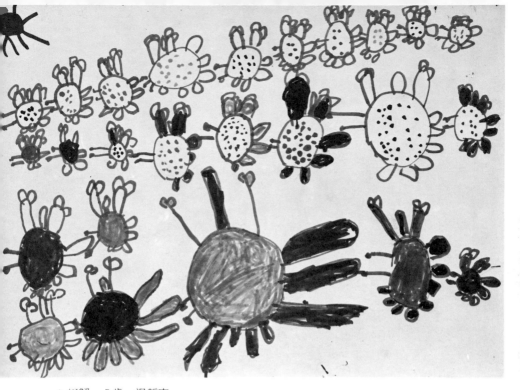

▲ 螃蟹　5歲　湯靜宜

▼ 拔蘿蔔

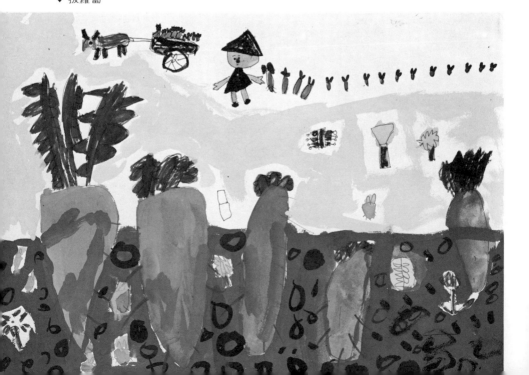

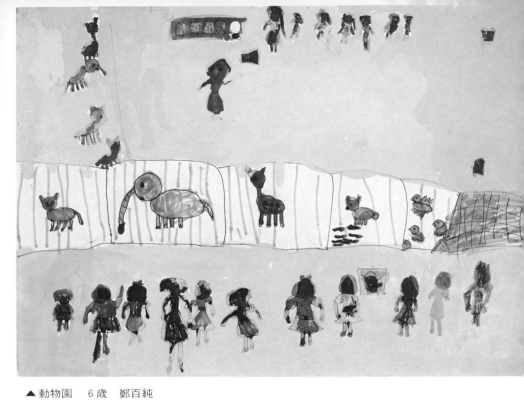

▲ 動物園　6歲　鄭百純
▼ 兩隻狗　4歲　黃柏榮

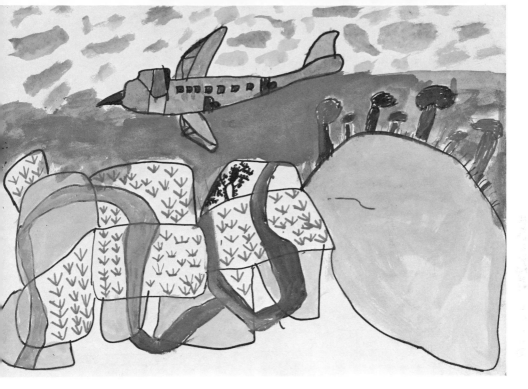

▲ 飛機　5歲　林清琦
▼ 汽車　4歲

媽媽

我們在理解了兒童各階段身心發展的理論以後，接着就面臨一個課題──如何指導幼兒的創作實踐。理論是實踐和驗證成果的根據，可是無可否認的，最重要的，還是怎樣透過實踐去培養孩子們的人格。我一直認為實踐必須成為幼兒們生活的內容，不能支離破碎地孤立起來跟生活脫節。

幼兒們可以說是天生的畫家。在他們，畫畫就是生活。他們透過繪畫來實現自己的希望、夢想。繪畫是他們的自我表現。所以我們得幫助每個幼兒有機會獲得這種自我表現能力。

十幾年來，透過觀察、分析及各種經驗，我對自己要求遵守下面幾條信條。

1. 好畫是不能從毫無節制的自由和放縱、毫無理由的容讓和讚美裏面產生出來的。

2. 給孩子們設計好環境。所謂設計好環境就是培養他們有內容、有變化的生活，那麼好畫就會從那裏蘊釀出來的。我們得細心地注視從那生活中萌芽出來的畫。予以鼓勵，讚美它。

3. 我們不可因為希望幼兒畫出好畫，而用「揠苗助長」的方法去提高他們繪畫的能力，强迫他們。

4. 幼兒的畫產生於毫無拘束的自由的心靈，但，更重要的是指導者的心靈要跟他們引起共鳴，才能產生好畫。指導者要有孩子柔軟的心。

下面我們討論實際的指導活動。

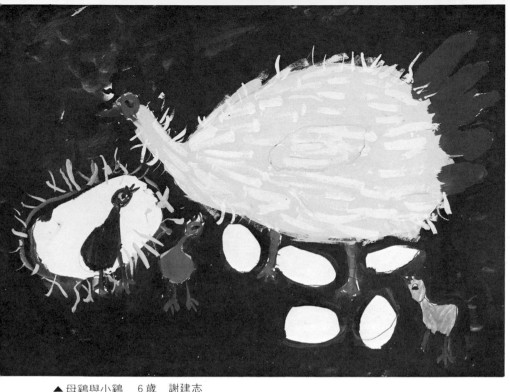

▲母雞與小雞　6歲　謝建志

第一節　快樂的繪畫

　　再沒有比幼兒更喜歡活動的了。他們有一根竹子就可以當馬騎、或在地上亂畫、或敲敲打打，有沙就可以蹲在那兒堆砂兒玩半天，有紙張時，可以撕碎、拼湊，有水玩水，有泥土揑泥土，他們跑、跳、爬、敲、打、摸、聞、聽、看，無所不爲，無所不動，這就是幼兒的天性，他們永遠向圍繞在他們四周的世界，用他們的眼睛、手、脚、身體，一切感官去接觸，去詢問，他們像小動物一樣，永遠以好奇的心靈去感覺這世界。他們的心向未知的世界開放着，探求着。請看他們充滿好奇、熱情、驚異、喜悅⋯⋯變化多端的眼神吧。但，我們該知道；這不是衝動，是他們心靈的韻律有節奏的活動，他們就在不斷地接觸、探索中，認識這個世界，發展他們對這世界新鮮的感覺。所謂創造的活動，在他們並不一定要正襟危坐在課堂裏，而是在不斷的嘗試活動中萌芽、成長的。正如這個道理，做爲自我表現的創造性的繪畫，也是在這種嘗試活動中才能發展的，所以，幼兒繪畫的第一步，就得從順乎他們天性的活動中觸發出來。

79

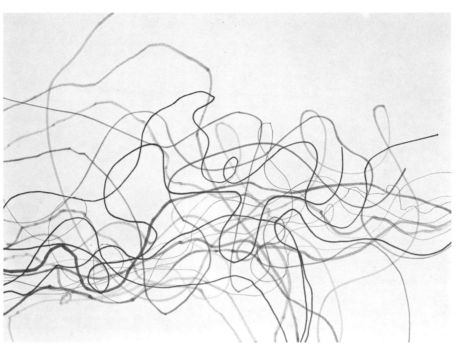

A、畫你最喜歡的線條

拿出幾種材料，給孩子們說要做畫線的遊戲。畫線的工具變化越多越好。如竹片、筷子、黑色臘筆、黑色鉛筆、毛筆、大小刷子……最簡單的是自己的手，這時候，不限制他們只用一種黑色，不用其他的顏色。

這項工作有幾種發展方向。

甲、使用不同的工具，不同形狀的大小紙張，可以讓他們自由地選擇，去享受使用那些畫材的快樂，從中自己體驗不同的工具，材料造成的變化。

乙、孩子畫線自己可以隨心來控制手的動作，能享受線的變化的旋律。

丙、從畫線的遊戲能引出以線為造型的有內容的畫，如下面將敘述的「從我家到學校的路」。

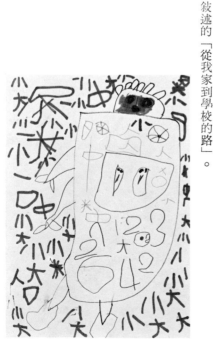

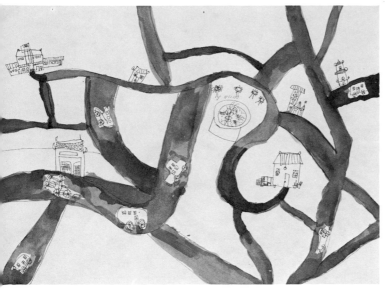

B、從我家到學校的路

孩子每天都從自己的家到學校，可是，他們對於空間的認識還是模糊的。孩子們要畫這種經驗不熟、認識未分化的畫時，只能憑感覺，憑心中的形象去畫，這時候，自然地，孩子們內在精神的意象會顯現出來，同時，路是線條構成的，其描線一定是富有感覺和個性的。這時候，顏色可讓他們自選，但只許用單色。

▼從我家到學校的路　5歲　蔡志宏

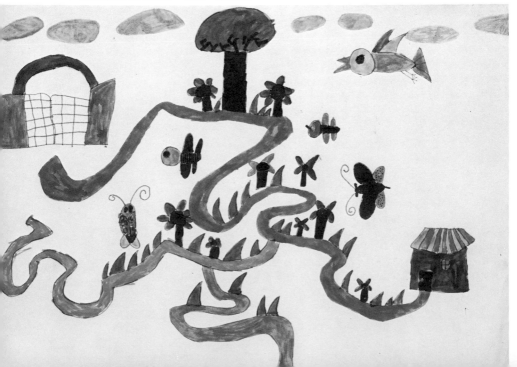

▲ 魚的故事　5歲　鄧亦婷

▼ 我們恙的金魚

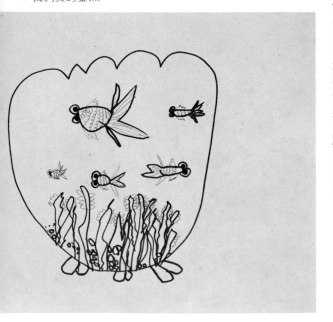

C、我們養的金魚

學校裏養金魚，當然孩子們是餵過金魚，欣賞過金魚的。金魚有各種美麗的顏色：可是，這裏還是只讓他們用單色，用單色畫畫，其目的是使他們不爲顏色分心，可以集中精神用線條去畫有內容的造型，另外，也可以認識和實物不同的顏色也可以畫有趣（不一定是好畫）的畫來。這樣，孩子可以培養不用常識上的顏色，能憑自己內在精神所欲的顏色的感覺。

82

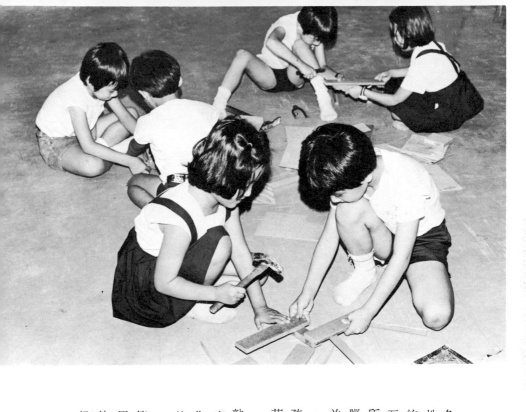

D、敲敲打打，塗自己喜歡的

只吃豬肉不一定對身體好，要保持健康，除了在營養方面要吃魚肉、蔬菜、水果外，還得有適當的運動。繪畫也是一樣，一味地讓孩子畫呀畫呀的，不一定就能培養「創造的精神」和「表現的能力」，創造精神和表現能力是二而一，一而二的，分不開，互為表裏的東西。這只要想想「繪畫」是什麼？就可以明白了。

所謂繪畫就是把經驗又一次在腦海上回想出來，再經由自己的頭腦重新構成起來，使它形象化的過程。簡單的說，一種原始經驗並不是繪畫，繪畫是一種間接的行爲。是一種相當抽象化的工作，因爲這樣，有些孩子就不會這種重新構成的操作，或者，有些孩子沒有耐心去從事這種過程的工作，所以才老是畫同一形狀的花，或者模仿某種形狀的「概念畫」。

爲了使孩子克服這種困難，或者精神上的障礙，我時常讓孩子敲敲打打，塗自己喜歡的，這種「敲敲打打，塗自己喜歡的」到底是怎麼一回事呢？那就是在孩子從事間接的，抽象化的繪畫工作之前，先讓他們動手去做直接的工作。先給孩子們充分的直接的材料，讓他們去組織，去造成各種形態。

首先，收集足夠的、不用的木板、木頭、粘着劑、釘子、鎚子等材料和用具。讓他們像木匠一樣敲敲打打，利用木頭、木板、用釘子去釘。那麼他們一定想釘成有形象的東西。對這項工作，他們是不會感到疲倦的，不，也許活動得比繪畫更有興趣。這時候，他們會按自己的心意想構成各種東西，比如房屋啦，動物啦，汽車啦什麼的。要是他們樂此不疲，那麼好了，孩子們就能透

83

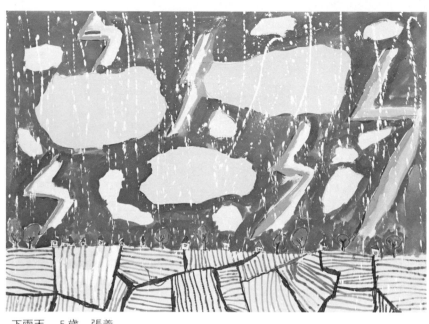

下雨天　5歲　張義

過這種工作培養的繪畫所需要的表現的濃厚興趣，培養把自己」所想像的事物形象化的能力和自信。

當孩子們敲敲打打作好自己心目中想做的東西，接着，就讓他們當一次油漆匠吧。給他們足夠的塗料（不透明水彩也好），讓他們把作品塗上色彩，這時候，他們並沒有意識着繪畫，好像只為着好玩兒，因此，玩得興高采烈，色彩也塗得很大膽。如常常把這種「敲敲打打，塗自己喜歡的」工作和繪畫平行着進行，這種表現的意欲和自信，一定能變成繪畫的原動力的。

E、搔畫遊戲

寓創造精神和表現能力於遊戲，是啓發孩子繪畫興趣最好的方法。這裏再介紹一種富有版畫趣味的方法。

根據兒童繪畫心理的發展，搔畫是在「線的時期」之前的一種繪畫活動。

給孩子們準備玻璃板、滾筒、油墨，使他們在玻璃板上塗上油墨，然後，自由地搔畫，用自己的手指固無不可，使用湯匙、竹片、筷子都好。這樣在玻璃板上搔畫好的，可以利用宣紙或版畫紙，讓他們放在上面，用手撫摸、或壓著複製出來。孩子們對這種複製工作會感到很大的好奇、興趣，會挖盡心思想搔畫出符合自己想像的畫來。

以上幾種做法，其目的都在使孩子們進入繪畫之前，先減少心理上的困難，培養繪畫興趣，可以說是一種準備階段的工作。

84

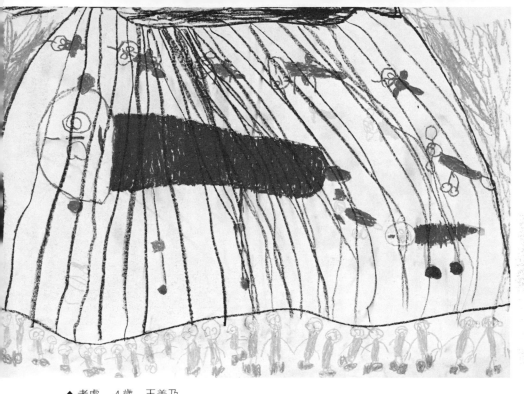

▲老虎　4歲　王美乃
▼花　7歲　李淑敏

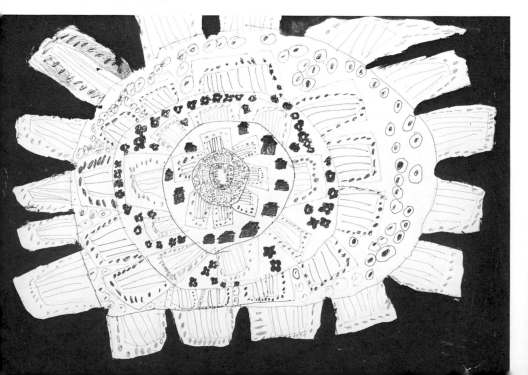

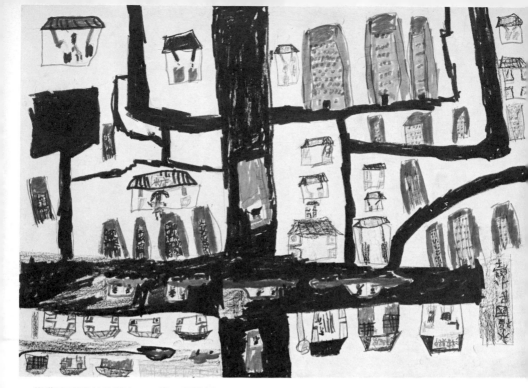

▲ 從我家到學校的路上　6歲　莊展彰
▼ 郊遊　6歲　葉育宗

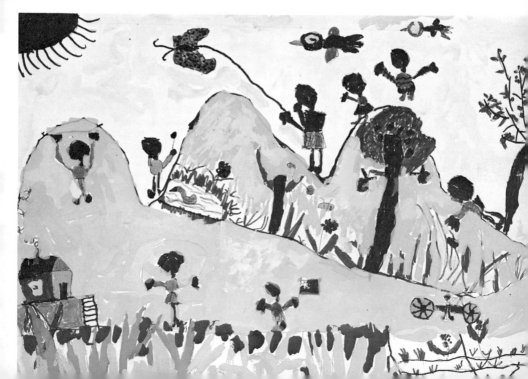

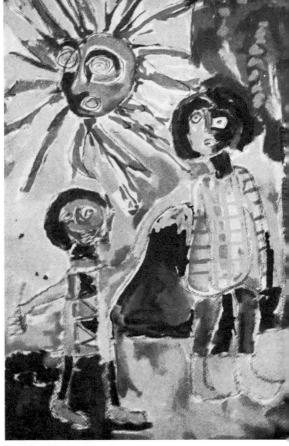

◀ 外國兒童作品
▼ 外國兒童作品

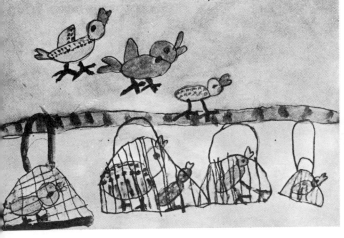

87

▲外國兒童作品

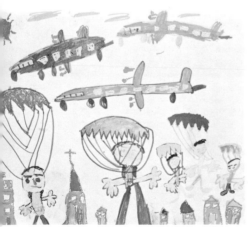

▲飛機　5歲　許銘洲

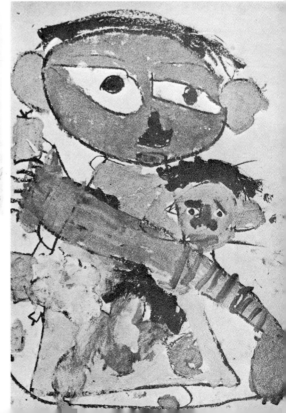

▶外國兒童作品

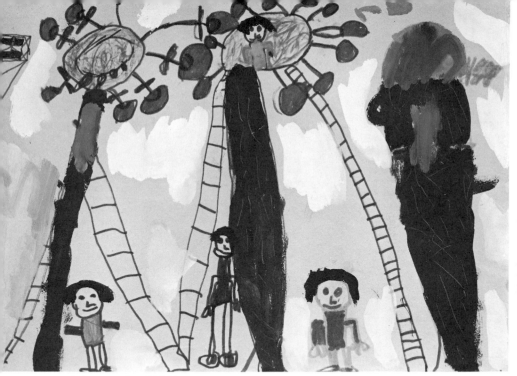

摘水果　5歲　郭怡林

第二節　怎樣誘導幼兒繪畫

「小朋友，大家來畫花兒好不好？」

「今天，我們一起畫遊藝會怎樣？」

「老師要看一看誰畫得最好，最像，所以大家都好好兒畫，今天要畫自己最喜歡的朋友。」

像上面這種演劇般的陳腔濫句，敲響鑼賣膏藥式的開場白，即使再添油加醋，說得怎麼動聽，也是鼓不起孩子們繪畫的興緻的。更何況在孩子還沒畫好一張畫就說：「要看誰畫得最好、最像、最……」這，無異於給孩子們自然的、快樂的繪畫活動上加上了枷鎖，要鼓勵孩子努力一心一意地克服困難畫一張自己想畫的畫是應該的，可是，要想辦法，或逼迫孩子一定畫出一張好的、一張最像的畫就不對了。我們希望的是讓孩子們畫出有自己的生活內容的畫，畫出自己內在的感情，即使畫出來的並不好，但那是沒有關係的。任何給孩子們的精神上加上負擔、壓力的誘導方法終歸會失敗。因為在那種情況下，對孩子們來說，繪畫變成了學校課程的例行工作。而不是他們所喜歡的遊戲。

最好的誘導方法是使孩子覺得繪畫就是遊戲。因此，最好的方法是能在遊戲中觸動繪畫的強烈欲望，以及在孩子們的日常生活中牽引出繪畫的動機。

下面敍述的就是根據那種方式嘗試的結果。

89

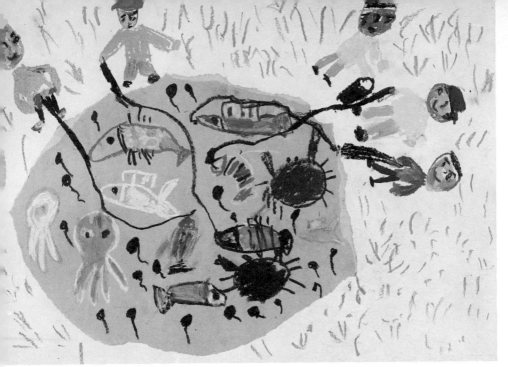

一張破紙片画成的画

A、一張破紙片

「我給你們看一張你們最喜歡看的圖畫，想不想看？」我神秘地說著，不馬上拿出來，拍拍紙夾板。

「老師是什麼圖畫呀？」

「我要看，快給我們看嘛。」

看一看大家的好奇心都提高得很熱烈，這才煞有其事地打開夾紙板，拿出一張破色紙片來，頓時，孩子們騷動起來了。

「老師說謊話，騙人！」

「一張破紙片，還說好看的圖畫呢！」

孩子們你一句，我一句的，有的發出希望的嘆息，有的興師問罪。

「慢着、慢着」我不慌不忙地制止他們說：「等一會兒大家就知道老師不是騙你們了。眞的，你們別看這是一張破紙片，等一會兒它就會變成一張漂亮的畫呢。」

孩子們面面相覷，好像期待我馬上變個把戲，將這一張破紙變成美麗圖畫。

「能把這張破紙片變成漂亮圖畫的是你們，不是老師。大家想不想把它變一下？」

「老師怎麼變呢？」

「快說吧？」

「你們說吧！這張紙片看來像什麼？」我拿高紙片問他們。

「草地」

「天空」

「池塘」

孩子們一個個踴躍發表意見。他們說「草地」、或「池塘」，也許就因為這一張破色紙片是不規則的青色紙的緣故吧！

「好，現在請大家注意一下，你自己說這張破紙片像什麼，就拿起色紙來，按照自己所說的，把色紙撕破後貼在畫紙上面。」

孩子們各自撕著紙，有的撕成天空，有的撕成池塘，有的撕成草地，紛紛貼在紙上。

「老師，我的池塘做好了。」

「我的天空做好了。」

「我的草地也做好了。」

「好，你們的天空、池塘、草地都做好了嗎？」

「你自己想在這個池塘旁邊做什麼？」我問。

「我想釣魚。」

「我要游泳。」

「你要釣魚嗎？想想看能釣到什麼魚？」

「你要游泳是不是？跟誰游泳？有多少人在這個游泳池游泳，穿什麼游泳衣？」我問他們，暗示他們。對於把破紙片兒當作「天空」或「草地」的孩子也同樣誘導他們。

他們很快地沉迷入自己遊戲的世界裏去了，畫得很認真，興高采烈。（圖a即為完成作品）

我巡視著孩子們作畫，自己暗暗地想著：要是全部統一畫一種範圍，也許容易一點，也容易指導，可是，那樣子，也許會抹殺了聯想不同的孩子作畫的欲望，想像力就缺少變化，也抑壓了孩子們各自的自主性吧。

91

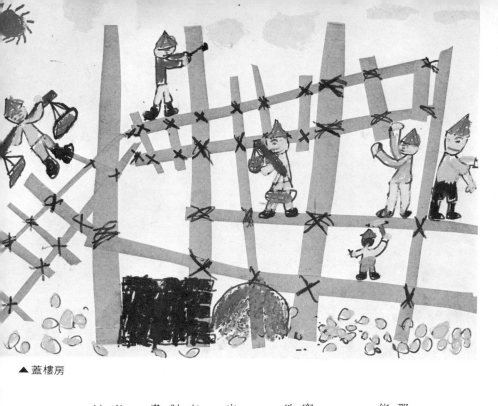

▲蓋樓房

B、蓋樓房

學校在興建樓房，有不少工人來來往往，爬上爬下地忙著工作，那些高高地在棕木上、屋頂上工作的建築工人在孩子們心目中可能像英雄人物吧？孩子們用羨慕的眼光仰頭瞧著他們。我跟他們一起看著那些工人們工作，一邊跟着他們談話。

上圖畫課的時候，我馬上把畫紙裁成細長長方形，讓孩子們以「蓋樓房」為主題繪畫。孩子們的觀察相當深刻敏銳，建築工人穿的衣服，戴的帽子，拿的工具都給繪出來了。他們真是隨心所欲地畫出了自己所明白的事情。

圖 b 就是那時畫的作品。

隨後，我從這張畫發展下去，還是給他們細長的紙，要他們畫出自己聯想出來的畫兒。

廣播公司的鐵塔，高大的樹，七寶塔，長長的火箭，梯子，爬在電桿上修理電線的工人等應有盡有。由畫兒可以看出來，他們對高的東西似乎有濃厚的興趣。從這兒似乎也能發見孩子們喜歡畫的題材。

我覺得我們應該不只要從實際生活中誘發他們作畫的動機，也應該觸類旁通地從他們已經畫出來的題材去發見他們所關心的題材是什麼，才能開展他們的想像力，進一步使內容豐富吧。

92

▶花　5歲

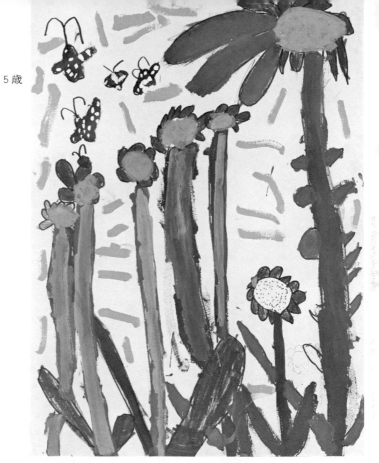

▼蓋房子
5歲　林士涵

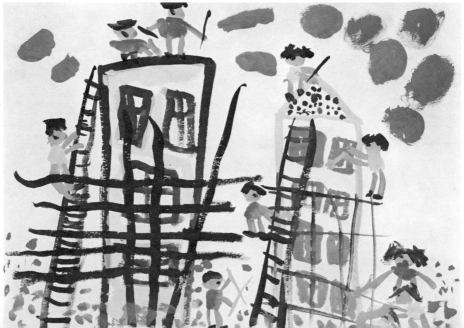

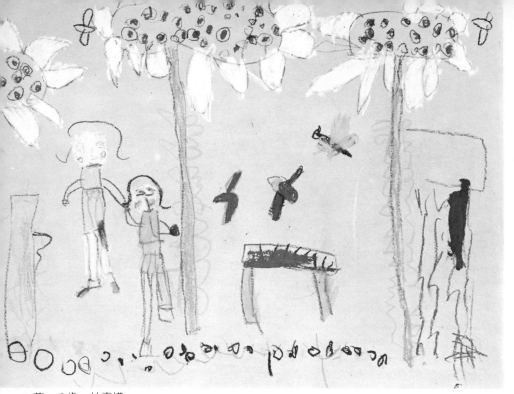

▲花　6歳　林青樺
▼坐車　5歳　王榕生

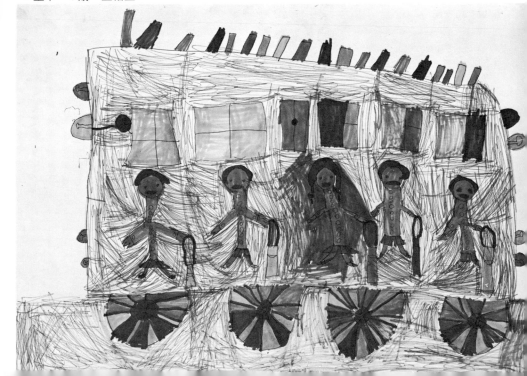

騎腳踏車　4歲　張義

▼ 種花　6歲　侯偉哲

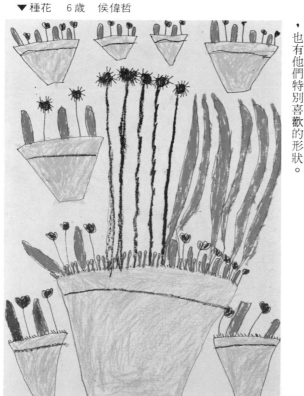

C、種花

有一天在學校的花園裏種了一些花，老師和孩子們一起動手種。四、五種美麗的花一會兒都種上了。孩子們喜氣洋洋。

馬上把圖畫紙剪成像花園一樣的圓形，讓孩子們畫「種花」。

C圖就是作品。這張畫沒有平常只憑概念來畫的，呆板、類型化。再從這張畫發展開來，給他們一樣剪成圓形的紙。讓他們畫自己聯想起來的畫。圓形的噴水池，圓形小公園，圓形的房子，小孩子平時對圓形的關心格外強。我發現小孩子有他們想畫的主題，也有他們特別喜歡的形狀。

▲ 交通工具

D、我坐過的交通工具

有一天，一個孩子騎著新買的腳踏車來學校，大家就圍著那輛新車品頭論足，關於單車的構造，部品等等，他們異外地清楚。討論過後，你推一下，我騎一下的，大家玩得很快樂。我抓住這種用自己的眼睛，親身的體驗讓他們畫自己會經坐過的交通工具，結果，內容出乎異料的充實，有的畫自己騎單車，有的畫上公共汽車，有的畫坐著火車。（見圖 A・B）

由一種親眼看到的景象，或親自體驗的事實進行繪畫，孩子們能感到的困難似乎比較少，而且畫起來也很生動。

要是我們不想讓他們固定在觀念上，最好的方法就是有生活經驗內容的主題著手。這樣，不但阻力比較少，想像力，興味也會比平時只限在一種題材豐富的，因為只限於一種題材上，在指導上固然可以省一些力氣，但是不一定每個孩子都有同樣的經驗的。

▼ 馬路上　6歲　吳明哲

98

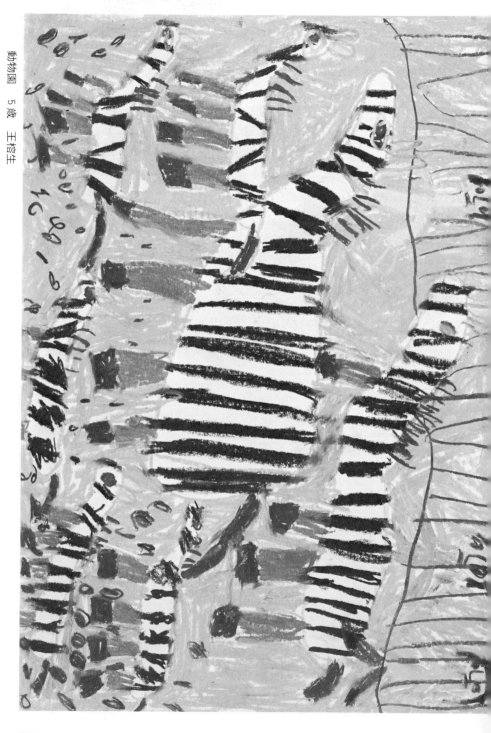

動物園　5歳　王楮生

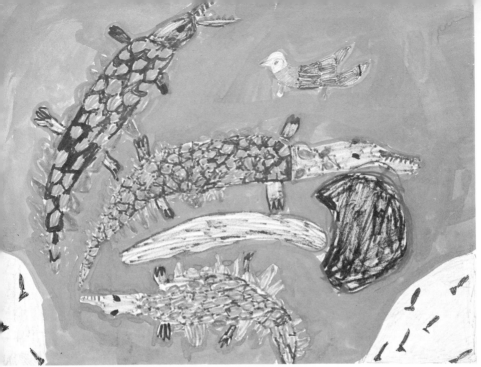

▲鱷魚　6歲　楊耀宗

E、我們的動物園

學校裏飼養著兩隻小鱷魚。我帶著孩子們去看那居住在兩米多高，直徑約兩米的鐵條製成的籠子的小鱷魚。

「小鱷魚吃什麼？老師？」

「牠的皮那麼硬子彈能不能打進去？」

「牠什麼時候睡覺？」

有些問題真要把我難住呢？你一句，他一句，議論紛紛，問題百出，與高采烈地發言，孩子們的好奇心可真旺盛。

我讓他們討論了半天。然後，我說：「我們來做個動物園好嗎？」

「在那裏造呢？」

「老師，沒有動物呀？」

「老師自然就有辦法，你們也有辦法！」我看著他們詫異的眼光說。

「老師又開玩笑啦。」

「不是，老師這一次不是開玩笑。只要大家好好合作，包你們兩個鐘頭可以造一個大家都喜歡的動物園。你們要不要合作？大家一起來幹一下？」

「當然要啊！」

「好的，那麼現在我們回教室去。」

在教室裏，我說：「你們自己選要跟誰合作，先選一下，規定五個人一組，最少也要兩人一組。」

一陣小小的騷動靜下來後，孩子們組了合作的隊伍。真是又快

100

又自動。

「都組了合作隊沒有？」

「好了！」異口同聲而又帶勁地回答。

我給每組分發一張大道林紙。

「現在我們開始合作來做個動物園，你們知道要怎麼合作嗎？」

大家有點不明白，因為他們還沒有畫過共同畫。

「我告訴大家怎麼合作來做動物園，就是先分配好要畫給動物們居住的房屋，然後，就在那房屋或柵欄裡畫自己喜歡的動物，只畫一種動物也好，兩種以上都沒關係。但，要你們自己商量一下才動手。」

兩個鐘頭的時間似乎有點兒不夠，他們真忙碌，可是也很高興，就像去玩動物園，或自己真在修築動物園似的。

從實際觀察進到想像，從好奇和想像的意象進到創造的熱烈衝動，從熱烈的創造衝動進到羣己的合作關係，打成一片而感動的製作，永遠比機械的誘導，效果來得大。

圖C就是他們的成果。

在這裏，我們別小看幼兒，好奇和創作的熱情能使他們合作，也能使他們在他們的能力之下完成有內容的共同畫。當然，幼兒的組織能力是有限的。但是，我們該珍視的是由創作的欲望萌芽出來的合作心理以及沉浸在那裏面的滿足感，我們不能因怕孩子們做不好就不讓他們去嘗試──世界上有那一個孩子沒有爬過，跌倒過，便能一開始就會走路的？幼兒畫是一種生活，我似乎就在這種幼稚的活動中發現了那平時為我們忽視的道理。同時，也使

我深深地感到通過這種努力，才可以期待他們更進一步的發展。

無論如何，幼兒繪畫最重要的不是硬要繪出什麼，或應該怎麼樣畫；而是讓幼兒們覺得繪畫就跟遊戲一樣是一種有趣的活動，這樣才能反映出他們的生活內容。我想，我們得時時刻刻警惕──幼兒們之所以畫不出自己能力所能畫的畫，是因為我們一直逼他們要畫一張好畫來，而在他們幼嫩的心靈上成了一種負擔，就是「揠苗助長」的不當方法阻止了他們內心裏燃燒的創作熱情了。

孩子却在他們忘我裏單純，質樸的遊戲中創造着自己，在那裏不斷地生長着，享受着他們的快樂。

這些「滾鐵環」、「旋轉塔」、「旋轉杯子」、「自行車」等等都是描畫旋轉意象的，這，使我深深地體驗到所謂「生動的動機」和「豐富的意象」常常是由單純的，乍見之下不足道的孩子們的遊戲裏產生出來的。我常想：我們該睜開眼睛，想想孩子們在遊戲中所獲得什麼，學得什麼的吧。就像眞正的偉大常隱藏於最平凡事物中一樣，也許要培養豐美的心象就要從身邊最不足道的平凡的事物裏開始吧。

滾鐵環　6歲　楊宗勳

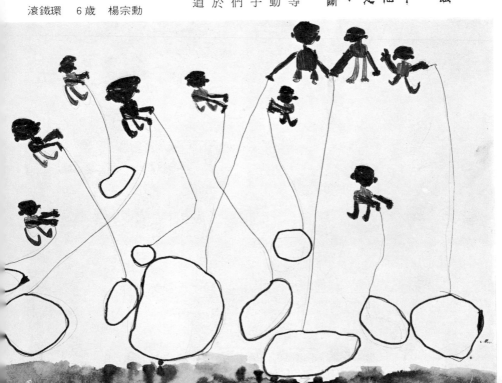

▲ 買汽球　　5 歲　　許家禎

▼ 我的家　　5 歲　　牛韻如

▲ 舞獅　5歲　許家禎

▼ 舞獅　5歲　林家民

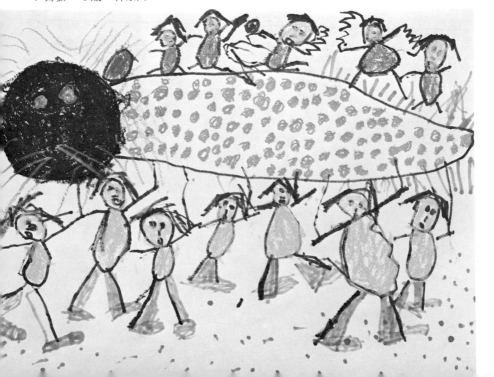

▲ 混鐵環　4歲　陳若荌

第三節　從生活經驗挖掘題材

在第一、二節裏指導繪畫的目標，其重點不外是讓孩子們自己發現要畫什麼，並使他們在繪畫活動中享受繪畫的快樂的。

我一直覺得應該讓孩子們感到繪畫就是要畫自己的事情，繪畫是自己喜歡的活動，而不是大人硬要逼他們畫的。不但這樣，要更進一步培養他們繪畫是要自己畫的，自己一定能够畫，而且畫得好——這種信心。所以可以用偶發事件或刺激新鮮的事物出發誘導孩子們作畫；可是，從有系統的繪畫目標來看，決不能老是用這種方法，或停留在這一階段的。為什麼呢？因為我們不但要孩子們在繪畫裏畫出自己的生活內容，也要藉作畫發展他們的生活，當然，要達到這一目的就會有計劃，如何實踐完成這一目標每一個指導老師都有自己的主張和方法，見仁見智都有放之四海皆準的規則的，這裏我說一說自己的想法和實踐藉共同研究。

孩子們在什麼情況下，才有強烈作畫的動機，會畫出有內容的畫呢？

歸納起來，約有下列幾項。

甲、從生活的經驗，自然，這裏包括着直接的，或間接的。

乙、從他們自己覺得驚異，好奇進一步探求的「觀察」的具體行為。

丙、從聯想，想像出發，自然在這裏聯想，想像的母胎就是從生活體驗，或看到的事物蘊釀，開展起來的。

丁、從聽到的故事激發出來回想或夢想的喜悅來的。

當然，孩子作畫的強烈動機，並不是這麼清楚地截然地劃分得

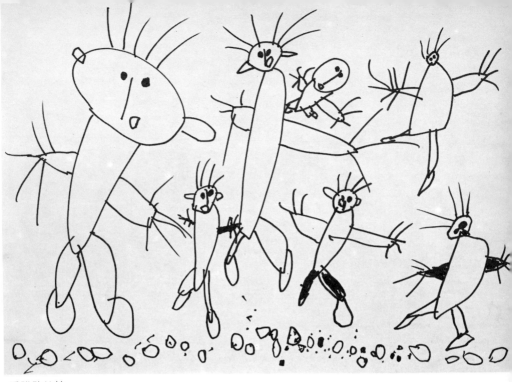

看誰跑的快

A、看誰跑得快

在一個冷一點的冬天，有不少孩子縮頭縮腦的。要叫他們畫畫似乎不會有什麼興緻了。

「大家都覺冷嗎？你們應該不會比老師覺得冷才對呢。」這麼一說，有的說不冷，有的還是說冷。

「我有一個好辦法叫大家不冷。」

「什麼好辦法？」

「大家都到外邊去就不冷了。」

「老師亂說，外邊不是比裏面更冷嗎？」

「到外邊跑一跑，看誰跑得快就不冷了。來，咱們來賽跑。走！」

「好！看誰跑得快，」孩子異口同聲地說着，鬧哄哄地站起來就往外跑。

不到五分鐘孩子們個個臉上紅紅的。我讓他們畫「看誰跑得快」。

圖D‧E就是這種直接經驗的再現。那表現是有力的，生動的，充滿着孩子的生命力。

除了賽跑，我還讓他們畫日常生活實際經驗的畫，「貓捉老鼠」、「捉迷藏」、「盲人找人」等……從孩子們的運動，遊戲裏能找出來的題材可真不少。

了的。不過，約言之，可以這樣分類吧。

在這一節裏，就談一談從「經驗」出發的實踐方法。

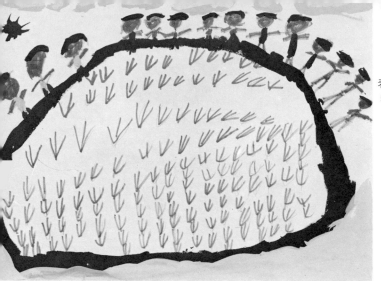

看誰跑的快
5歲　林柏池

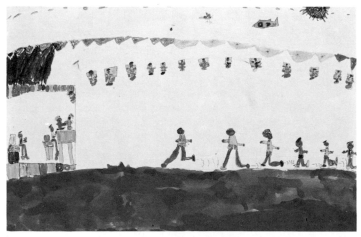

看誰跑的快
6歲　曾廷彰

看誰跑的快
5歲　陳伶妃

107

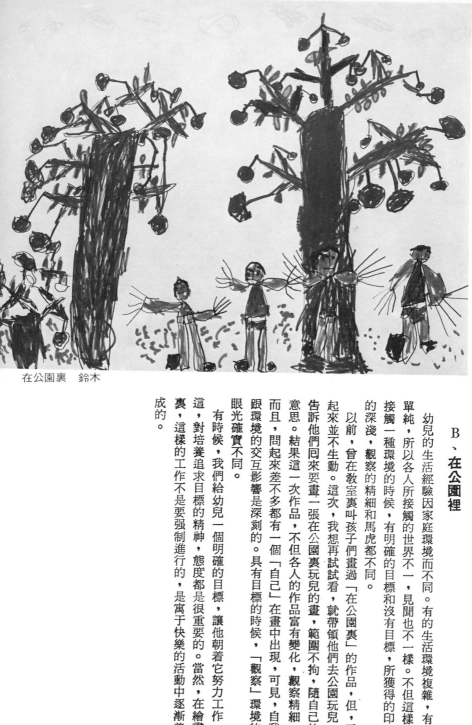

在公園裏　鈴木

B、在公園裡

幼兒的生活經驗因家庭環境而不同。有的生活環境複雜，有的單純，所以各人所接觸的世界不一，見聞也不一樣。不但這樣，接觸一種環境的時候，有明確的目標和沒有目標，所獲得的印象的深淺，觀察的精細和馬虎都不同。

以前，曾在教室裏叫孩子們畫過「在公園裏」的作品，但，看起來並不生動。這次，我想再試試看，就帶領他們去公園玩兒，告訴他們回來要畫一張在公園裏玩兒的畫，範圍不拘，隨自己的意思。結果這一次作品，不但各人的作品富有變化，觀察精細，而且，問起來差不多都有一個「自己」在畫中出現，可見，自我跟環境的交互影響是深刻的。具有目標的時候，「觀察」環境的眼光確實不同。

有時候，我們給幼兒一個明確的目標，讓他朝着它努力工作，這，對培養追求目標的精神，態度都是很重要的。當然，在繪畫裏，這樣的工作不是要強制進行的，是寓于快樂的活動中逐漸養成的。

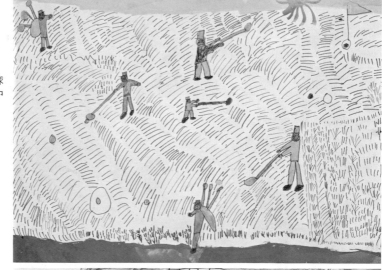

▶ 打高爾夫球
7歲　何光中

▶ 公園裏

▶ 公園

109

▲ 遊戲　6歲　鄧亦婷

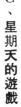

▲ 爬山　6歲　張義

C、星期天的遊戲

老師：「昨天是星期日，大家玩些什麼？」

甲「我跟姊姊種花。」

乙「我打玻璃球。」

丙「我們玩打仗。」

……………

老師：「大家都玩得很快樂吧！請大家畫一畫昨天的遊戲怎樣？」

有些孩子不太會說話，可是，一作畫在畫中就很雄辯地表現了自我，有所主張有所取捨，像畫了「打仗遊戲」，這張畫的兒童就是一個好例子，想獲得自我表現的本能，每個孩子都有，我們就讓他們獲得這種機會，這種機會和滿足能培養自主的精神和信心。我們得珍視它，至於畫出來的作品，即使仍然稚拙，那有什麼關係呢？我們不是大可期望他日嗎？

110

D、我最快樂的事情

對於幼兒來說，對任何事情要是沒有自我參與，那快樂不會是很深刻的。不斷的活動、接觸、探求、嘗試，正是幼兒要成長的過程。不管怎樣樣微小的事情，對個人都是具有不同的意義的。

「現在，我要大家發表一下，最近你自己覺得最快樂的事情。」

「老師，您先說您最近最快樂的事情吧。」

「我?!我想想看，對了，上月放假的時候，睡了大半天，然後，畫了幾張小畫……」

「睡個飽，有什麼快樂?」

「那麼，你自己最快樂的事情是什麼?該你說了吧。」

「我媽媽帶我到外婆家，在那裏吃了很多好東西，外婆還給我買了很多玩具，在那裏一直玩到晚上才回家。」

「外婆給了您什麼玩具?」

「戰車，手槍和會打鼓的猴子。」

「什麼猴子?」

「玩具裏面放乾電池，一拉開關，猴子就會打鼓的。下次，我拿來給老師看，好不好?」

「好呀，你拿來，大家一起看，一起玩兒玩兒吧。」玩具對小孩兒有時候眞是生命，看他說得眉飛色舞——我這麼想。

「我跟哥哥騎自行車到親戚的果樹園，摘了很多果實吃得很快樂。有番石榴、楊桃……」

「你說吃了很多水果，倒底多少?」

▼ 爬山　6歲　葉公旭

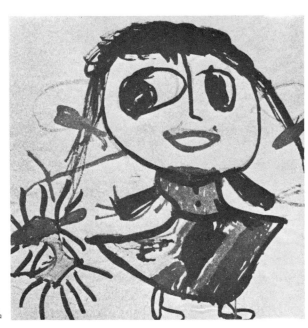

外國兒童作品

「吃得肚子這麼大呢？」孩子拿手比劃着，還站起來挺肚子給大家看，頓時，大家都哄堂大笑起來。「吃」，確實是件人生大事，能吃個心滿意足未始不是一件快樂的事。

「你呢？」

「我跟爸爸到鄉下的親戚家，在那裏，我跟他們去挖蕃薯，烤蕃薯吃了。我吃自己挖的，很好吃」男孩子大概都喜歡吃、玩兒。

「你呢？」

「我媽媽帶我上百貨公司，替我買了一件很漂亮的新衣服，一雙新鞋子。」女孩子到底是女孩子，對美倒比男孩子能感到快樂。

………………

大家踴躍地動起畫筆來了。我覺得指導繪畫，不但要讓他們快樂地活動，還得透過幼兒們所畫的題材，去了解他們的生活，他們所關心的是什麼，這樣，他們畫出來的畫，說是一張「心靈的縮影」，是一張他們「幼小心靈的過程」，事實上，幼兒畫就具有這樣的功能，因爲幼兒除了談話，繪畫就是他們有聲有色的語言呢。

我們可以確定地說，要是在直接或間接的幼兒經驗中，沒有感動，沒有喜悅，是畫不出一張生動，有內容的畫兒的。所謂：「好之者，不如樂之者」就是這個道理吧。

112

▲ 外國兒童作品　　　　　　　　　　　　　　　　　　　　▼ 公園裡

▲ 我所看到的牛　5歲　許碧珊

第四節　重視觀察及各種感覺

談到「幼兒畫」多數人都有一種錯覺，認為幼兒畫以想像畫為主。其實，這種固定、機械化的看法，不但束縛了幼兒畫的發展和範圍，也阻礙了幼兒在繪畫上向更高境地擴大開展的力量。這到底怎麼說呢？可以分兩方面來看：

第一：幼兒畫固然是一種幼兒內心思考和遊戲的表現，但是，根據這觀點，就可以只讓幼兒畫自己喜歡畫的，或者，光畫想像畫嗎？幼兒的生活跟想像是互為表裏的，有什麼樣的生活便反映在其想像中；然而，幼兒的生活狹窄、單純、僅靠本有的生活、興趣，天天作畫，就會很快「江郎才盡」，走上「觀念畫」的牛角尖去。為了避免幼兒走上這條路，我們得培養他們「觀察對象」的眼光，鼓勵他們動用一切感覺，去感受這個世界裏的一切東西。這樣，幼兒的生活，想像才會更豐富。

第二：從幼兒的心智發展過程來看，如果只把他們拘囿於現階段的心智狀態，而不為將來繼續發展而準備，不替以後舖路，將來的路將更崎嶇難走，更狹窄。透過「幼兒畫」要發展幼兒心智的教育意義看來，是不能不加警惕的。

上面的兩個問題打個淺顯的譬喻來說吧。假定有個幼兒偏食，吃飯時只喜歡拿肉膊當菜。如果就按他喜歡，天天以肉膊佐餐，那麼這幼兒的營養豈不是個大問題嗎？我想要是這樣，最少有兩個毛病：第一，寵壞了小孩兒，輕易地順應了小孩兒現階段的愛惡，第二，就小孩兒身體將來的發展來說，是有百害而無一益的。也許，這不是很安當的比喻，但有心人是應該往大處著想的。

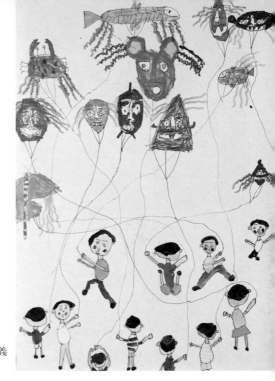

▶ 放風箏　6歲　張義

▼ 郊遊　6歲　張義

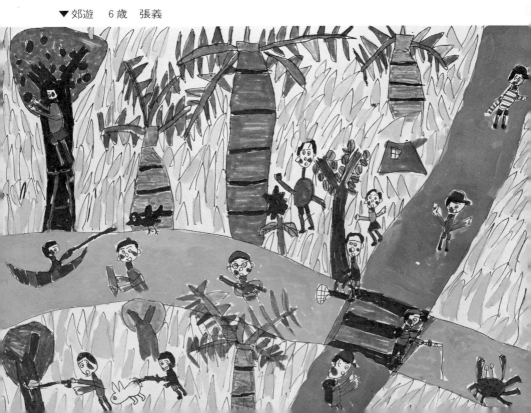

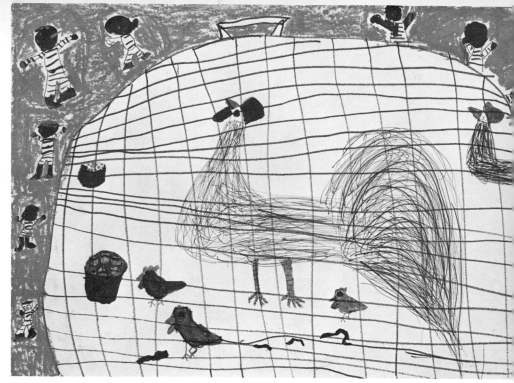

▲ 公鷄　6歲　林志鴻

▼ 養鳥　7歲　葉公旭

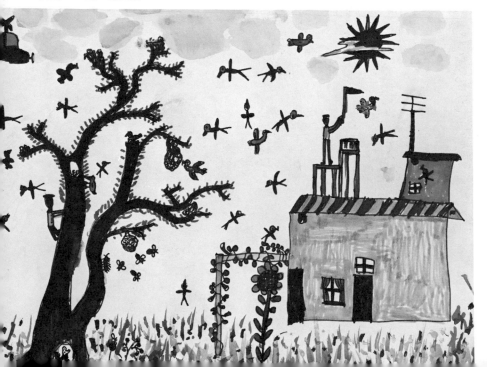

▲ 鳥　5歳　張駿

▼ 小鳥　6歳　黃昭源

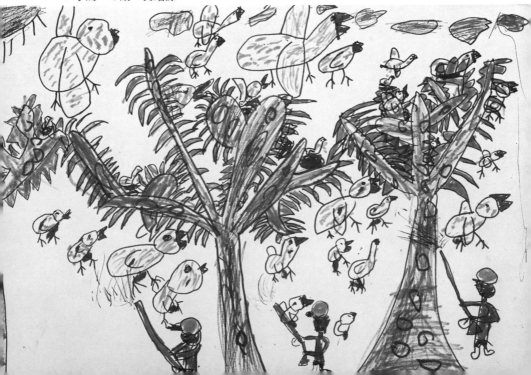

在現實生活如此，「幼兒畫」教育，甚至一切教育都可以如是看法。

在這一節裏，我為什麼要特別提出重視「觀察及各種感覺」呢？問題很簡單，因為幼兒觀察對象，不是只有「視覺」在活動。事實上是「觸覺」、「嗅覺」、「聽覺」等一切感覺器官都同時在活動。換一句話說：當幼兒們在「看」東西時，他們各種不同的感覺器官都不約而同地，以其能力把握著對象物。各種感覺在「視覺」底下漩流在一起，構成他們把握住的世界。所以，我們得重視「觀察」，同時也得培養「觀察」以外的「觸覺」、「嗅覺」、「聽覺」各種器官的感應。這樣，才能使幼兒現階段的心智踏實起來，才能為下一階段打好基礎。以下所列舉的繪畫就是基於這個認識和目標的。

青蛙　9歲　鄧偉欣

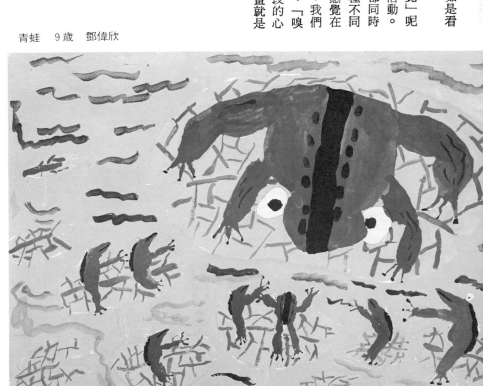

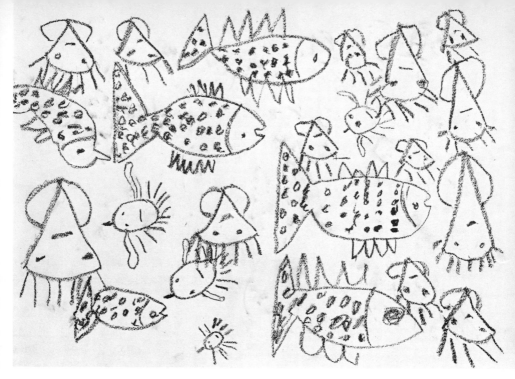

A、魚和烏賊

從市場買了幾條魚和烏賊帶到課堂。孩子們都很訝異桌子上的魚和烏賊，馬上，東摸摸，西摸摸，這裏壓一下，那裏拉一下。有的湊近鼻子聞一聞⋯⋯。我讓他們看夠了，摸夠了，翻弄夠了。然後說：

「我們就來畫魚和烏賊吧！剛才大家都已仔細地玩過了，不是嗎？」

下面（**圖a**）就是孩子們用手去觸摸，用鼻子去聞，拉拉扯扯以後畫出來的作品。

烏賊　6歲　黃佩玲

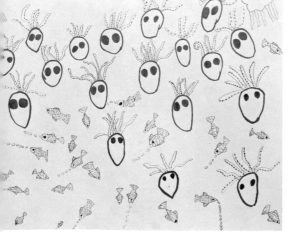

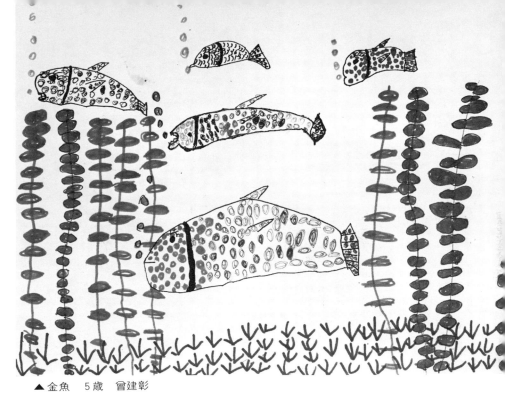

▲金魚　5歲　曾建彰

▼可愛的猫　8歲　郭曉蓓

▼爬山　6歲　張義

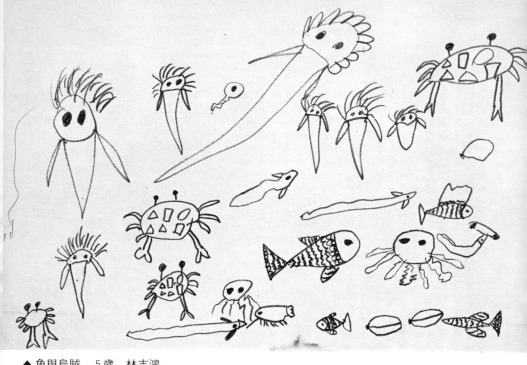

▲ 魚與烏賊　5歲　林志鴻
▼ 魚與烏賊　4歲　許銘洲

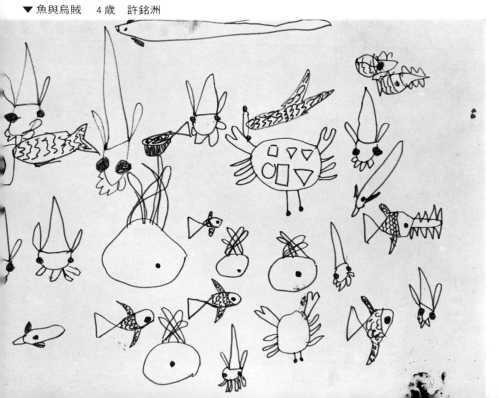

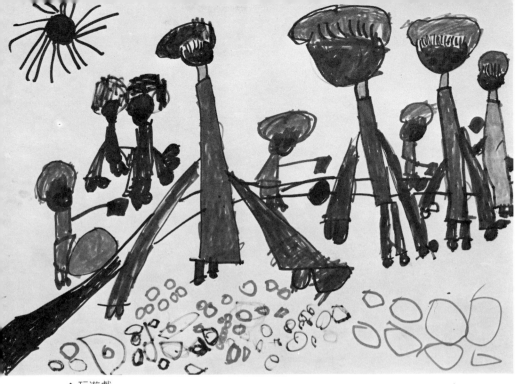

▲ 玩遊戲

▼ 我家養的金魚　　5歲　　謝元同

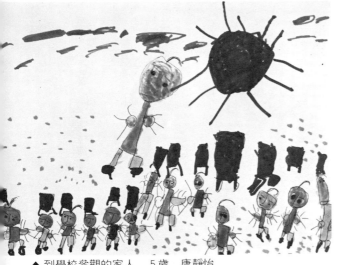

▲到學校參觀的家人　5歲　唐靜怡
▼小鳥　5歲　張駿

B、到學校參觀的家人

對孩子們來說，自己的家人天天見慣了，並不會感覺有什麼不同。可是，當家人偶然來學校參加集會時，孩子們看起來便覺印象新鮮而特殊了。從以下作品（圖b、圖c）可以看出，孩子們用好奇，深入，與平常不同的感情來凝視家人，描寫家人，非常突出地表現了自己父親或母親的性格。這是孩子們在不同的環境，不同的時間裏，所捕捉到的鮮明印象，非常有趣。

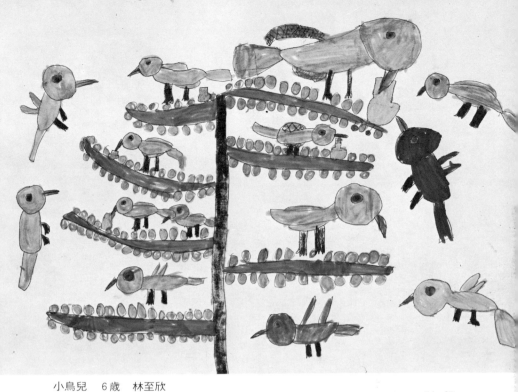

小鳥兒　6歲　林至欣

小鳥兒　6歲　林清琦

C、小鳥兒

有許多家庭養著各種小鳥，學校的鳥籠裏也養著小鳥兒，孩子們喜歡看小鳥兒在籠中飛，喜歡聽小鳥清脆的啼聲。活的小東西對孩子們永遠具有魅力，他們對這種小飛禽保持著深厚的友愛。

畫畫以前，帶個鳥籠到課堂上讓學生觀察，他們不是圍著鳥籠品頭論足，就是把手伸進籠中去摸小鳥，有的拿手指頭讓小鳥啄著。這種感情表現是作畫的好動機，我們得珍視小孩子在作畫以前的這種感情表現，才能使他們在愛的情緒下，轉變成作畫慾望，畫出生動的畫來，左邊的圖畫就是一個例子。

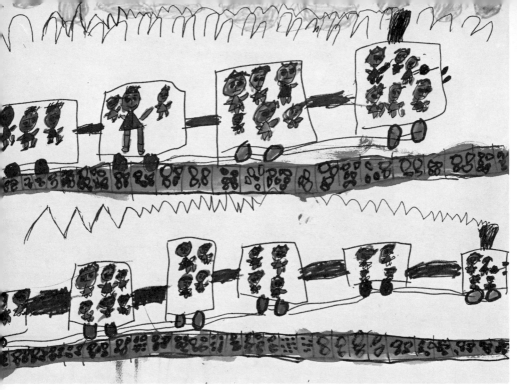

▲坐火車　5歲　林至玄

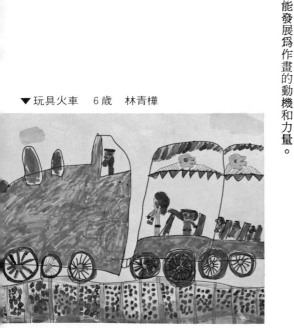

▼玩具火車　6歲　林青樺

D、火車

「老師，火車為什麼能跑？我想知道。」有一天兩個男孩兒問我。這問題真把我難住了。光把水蒸汽的壓力講給他們聽，是沒有用的。所以我到理化室拿掛圖和模型來，為他們講解。他們似懂非懂，等我興緻勃勃講完，在黑板上寫著：「我坐火車」，要他們畫自己坐火車的情形時，卻畫出下面的作品來了（圖 e）對孩子而言，「想知道」、「想畫」，常常是跟「想畫」聯在一起的。的確，在孩子們「為什麼」的疑問裏，有關機器的問題是不少的。我很高興地發現由一種疑問演變成想知道答案的慾望，能發展為作畫的動機和力量。

126

▲ 坐火車　6歲　張義
▼ 坐火車　4歲　張義

▲坐船　6歲　林清琦

第五節　生動的構想

我想這一節談談幼兒們想作畫的動機及心象問題。

在日常生活裏，從各種不同的生活體驗和刺激中，幼兒們到底思想着什麼，聯想着什麼？這種心裏狀態就是所謂「意像」或「心象」。我們應該如何去觸發孩子們的「心象」，如何去培育它呢？換一句話說，我們要如何去激發生動的畫畫動機，使之擴展，生長起來？乍看起來，這個問題很簡單，其實並不容易。

現在，我就從實踐中的「一愚之得」提出來跟大家研究一下。

A、在運河裏看見的船

臺南的運河離我們學校不遠。有時候，我帶高年級的兒童去那裏寫生。有一次，我想試試幼兒們到底「看」這一經驗所獲得的心意，其繪畫的動機、構想和心意會怎樣展開，所以就帶他們去運河玩兒去了。孩子們有機會去運河逛上兩個鐘頭，與高采烈自不在話下，可是，問題在囬來以後，如何讓他們透過「看」這一經驗擴展成繪畫的動機和意象。這個問題一直在我心裏盤桓了很久，要是只對他們說：「把前天在運河裏看到的船畫一畫。」這就

划龍船　4歲　張義

128

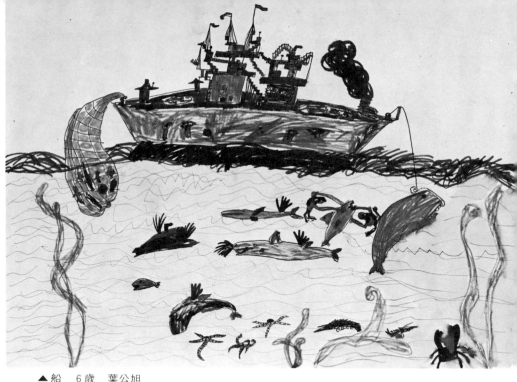

▲船　6歲　葉公旭

局限了「看」這一體驗所帶來的範圍，心意自然就不會生動起來，不會飛躍起來了。於是我跟他們漫談了所看到，所想到的很多事情，這才明白了大人失去了好奇心的可悲和愚蠢，又一次驚奇於他們想像力之豐富，擴展力之生動了。總括他們看到運河裏的船連想到的大概如下：

a 我看見了運河裏的船

b 我想坐船

c 我要駕駛船（意思是要當船員）

d 我當船長

e 運東西的船

f 釣魚船

g 海盜船

h 海戰

i 捕鯨船

j 快要沉沒的船

k 潛水艇

l 美麗的遊覽船

m 在修理的船

n 廢船

o 划龍船比賽

綜合這些由「看」的經驗聯想到的意象比意料之外的多，而平常我們大人是多麼無知而不經心拒殺了多少孩子們豐美的意象，怎樣專橫地閉鎖了他們海闊天空飛翔的聯想力啊！

下面圖 a、b 就是那一次令我驚喜的收穫。

129

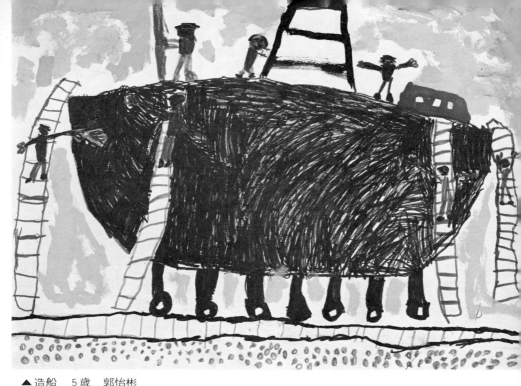

▲ 造船　5歲　郭怡彬
▼ 划龍船　6歲　葉公旭

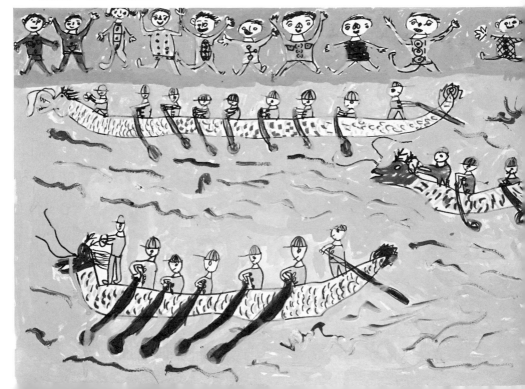

B、滾鐵環團團轉

孩子們都該進教室了，但，不見人影，怎麼搞的？原來大家在操場上玩滾鐵環，忙得團團轉。我靈機一動去跟大夥兒一起玩兒。等大家玩夠進了教室以後，就要他們說出圓形鐵環想到的各種玩具，然後要他們按照自己的聯想畫畫，接在下面的圖 c、d 就是那時的畫。我們常認為孩子們的遊戲沒什麼意思，殊不知孩子卻在他們忘我單純，質樸的遊戲中創造着自己，在那裏不斷地生長着，享受着他們的快樂。

這些「滾鐵環」、「旋轉塔」、「旋轉杯子」、「自行車」等等都是描畫旋轉意象的，這，使我深深地體驗到所謂「生動的動機」和「豐富的意象」常常是由單純的，乍見之下不足道的孩子們的遊戲產生出來的。我常想：我們該睜開眼睛，想想孩子們在遊戲中所獲得什麼，學得什麼的吧。就像真正的偉大常隱藏於最平凡事物中一樣，也許要培養豐美的心象就要從身邊毫不足道的平凡的事物裏開始吧。

▼ 滾鐵環　6歲　王富弘

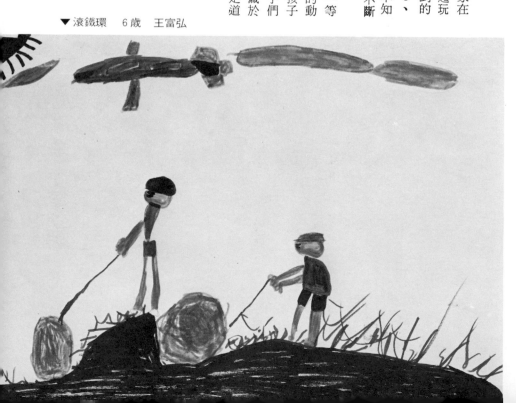

第六節　想像畫的世界

人活在這個世界上總得抓住一個夢，要是說「夢」這個字眼太不現實，可以換個說法，說它是「理想的世界」或者「想像的世界」。記得很久以前讀過這麼一句話：「有夢的日子更痛苦！」我不太懂得詩。但，看了這一句，但，沒有夢的日子是痛苦的。

直覺地感到人活在世界上必須有精神狀態和力量。小孩子何嘗不是如此！有時候，一個小玩具能給予孩子一個完美的世界，等於給予新生，我們不是常常在玩具店前看見孩子們睜得大大的烱燦着渴望的光輝的眼睛嗎？然而，大人們常常認為拿十塊錢買一包香煙一定比一個玩具有價值。拿這種想法對待小孩想要玩具的心是一件殘酷的事情。當然嘍，大人們說：小孩子有得穿，有得吃，還要玩具幹嘛──太奢多了，可是，失去或者沒有好奇心的孩子是多麼無生氣，多麼地可悲，即使節省一包十塊錢的香煙，也應該給孩子們一個十塊錢的玩具的。因為那是孩子們精神上的維他命哩。節儉是一種美德，可是，連孩子們精神糧食都不認得而想節儉，就是大人無知的罪過。我這樣說絲毫不是說我們得寵愛孩子，只說出被忽略的一個真實而已。

孩子們確實擁有自己的世界，家庭深厚的愛、社會的關心，有了這些孩子們才能茁壯，這是不言而喻的。在這裏，我不能談到我們如何做到一切，只能談一談自己在指導幼兒畫中自己所發覺的孩子們的想像的世界是多麼豐富、多麼遼闊、多麼地美，以幼兒們在繪畫中所表現的想像的世界多麼使我們驚奇，足以令失去好奇心的大人們慚愧和反省。

昆蟲的世界　5歲　葉公碩

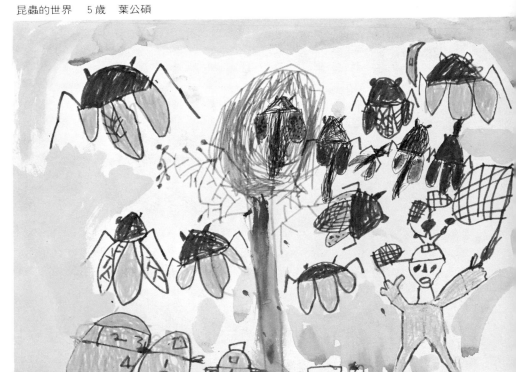

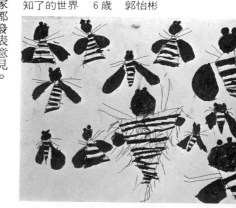

知了的世界　6歲　郭怡彬

Ａ、知了的世界

有一天踏進畫室時，聽見了「知——知——知——」的叫聲音
。

「怎麼有蟬兒在叫呀！」

「老師，是我的知了。」一個孩子從椅子底下，拿出寶貝似的一個空罐子，小心翼翼地放在桌上。

「昨天哥哥跟我一起捉住的。」他得意地說着，並從空罐子裏掏出那一隻知了來。

「知了叫的聲音很好聽，可是，你們知道知了是怎樣生長到世界上來的嗎？」我說。

「知了的媽媽生出來的。」

「知了的爸爸把小知了帶到世界上來的。」

「從樹上出來的。」

你一句、我一句、大家都發表意見。

我向他們說明了一下知了生長的過程，然後，對他們說：「知了也有爸爸、媽媽、兄弟、自己生長的家和生活的世界，那就像我們人一樣呢。」孩子們都好奇的傾聽着。

「你們想一想，知了有什麼樣的家，和他們生活的世界是怎麼樣的？盡量發表你所想的吧。」這一下好了，孩子們個個表現出他們異常美麗的想像力。

「現在大家把自己想的，好好畫下來，我們來開個知了世界的小畫展好不好？」就這樣，一隻知了給孩子們帶來童話般美麗的想像世界。

有的畫——孩子自己就是知了世界的主人，自己跟知了談話、遊戲；有的畫——只有知了是主人，這些知了的家和世界看起來多美啊！（圖Ａ）就是那一次純靠美麗想像所繪出來的。

133

▲ 知了的世界　　6 歲　　蘇雅玲
▼ 知了的世界　　5 歲　　吳蕙如

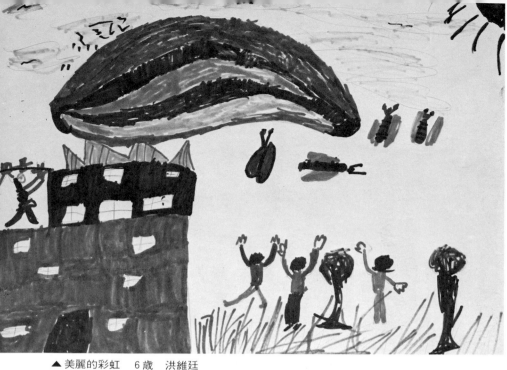

▲ 美麗的彩虹　6歲　洪維廷

B、雨後的彩虹

一陣驟雨過後，在校園裏奔跑嬉戲的孩子們發現了彩虹，有三、四個孩子氣喘咻咻的跑向我來，好像發覺什麼大祕密似地說：

「老師，到操場去看看，很大的虹出來了！」他們一擁而上，把我連推帶拉的拖到外邊。眞的，在操場上看得很清楚有一條美麗的虹掛在天上。

「看到那美麗的彩虹，你們想到什麼？」

「我想爲什麼有那樣多美麗的顏色？」坐在最前邊的孩子說。

「我要順著虹爬到天上去。我媽媽說過一個故事說彩虹是通到天上去的。」

「老師，要是能爬上去，我可以站在虹上一看我們的學校，找一找我的家在那裏？不知道是不是看得見？」

「我要住在彩虹的家裏，從那裏的花園內，摘一些美麗的花送給媽媽和最要好的朋友。」一個女孩兒說。

「要是彩虹能變成滑梯，我要在那上面溜呀溜的，一直溜呀溜的，溜到學校來給大學看看。」孩子們爭先恐後地說著。

「老師，你想在彩虹上面做什麼？」有一個孩子淘氣地問我，這一子下可把我問住了。停頓了一下，我環顧每一個孩子期待的臉色，說：「老師嘛？老師也想跟大家在那裏一起玩兒！然後……」

「然後是什麼呀！老師你快說嘛，眞是急死人了。」

「然後，老師想跟大家快快樂樂的把美麗的虹畫下來，你們看這樣好不好？」

135

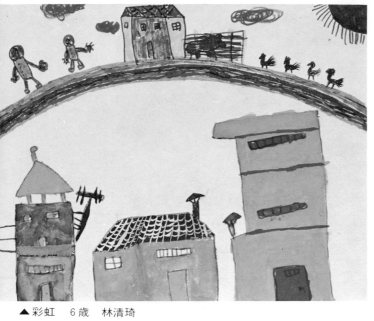

▲彩虹　6歲　林清琦

「好！�_！」

從他們畫出來的這些畫裏（圖**B**是其中一張），我更加確定了自己的信心：「豐富的想像力不但是智慧的花朵，也是創造、生長的力量。」

C、從一支竹蜻蜓開始的畫

有一次勞作課大家一起作竹蜻蜓。在現在的環境裏，孩子們的玩具，自己動手做的，實在太少，差不多都是從玩具店裏買來的。讓孩子們自己動手做自己的玩具，玩自己做的玩具，不但可以培養創造的興趣，還可以透過工作認識到生活中有許多東西是可自己製造的，並得到享用成果的快樂。

我一直認為小孩子，尤其是幼兒的想像力有幾個特點：

1. 孩子們的想像不能跟現實分別。
2. 從極其平凡的自然現象，或未知的東西，想像力可以獲得擴張。
3. 童話是孩子們想像力飛躍的源泉。
4. 「怪物」、「魔鬼」、「月亮」、「地球」等，給予強烈的刺激時（這要通過交談，在想像畫中，交談是非常重要的。）他們的想像力很容易激動，飛躍起來的。
5. 孩子們內在強烈的渴望，譬如：想吃什麼東西，想跳、跑、

136

爬、游泳、想變强人、變成巨人等渴望常會跟想像力結合起來。現在這裏所做的是：把創造、遊戲和想像力結合起來的一種實驗。

我讓他們把前些日子工作時間做的竹蜻蜓保存好，要他們在繪畫的時間帶到學校裏來玩。

現在大家來看看，誰的竹蜻蜓飛得最高、最遠？

一陣騷動，一陣嘰嘰嘎嘎，這裏，那裏飛起了竹蜻蜓。

「我的飛得最高！」

「什麼？我的飛得比你的高呢。」

「胡說，你的一飛就掉下來了。」

「我的飛得最遠！」

「你的飛得搖搖擺擺，一點兒也不好看，你看我的，飛起來樣子多好看。」

「我想飛。」

「我坐飛機就會比竹蜻蜓飛得高，飛得快，飛得快。」

「我駕駛太空船可以飛上月亮，最遠、最高。」

「我不要坐飛機，要坐大鳥。可以慢慢兒飛就能一邊欣賞風景，一邊玩兒，還可以跟很多其他的大鳥們做朋友。」

大家都要强，可是，也有看着自己的竹蜻蜓飛不起來，嘀咕着：

「明天，我再做一支好的，飛起來一定比你的棒！」

我看情緒差不多達到飽和點了，就說：「大家想像竹蜻蜓一樣，飛呀飛的，飛上天嗎？」

從圖 c 裏我們不難看出：平凡的遊戲能變成强烈的渴望，刺激想像力轉變成創造的力量。

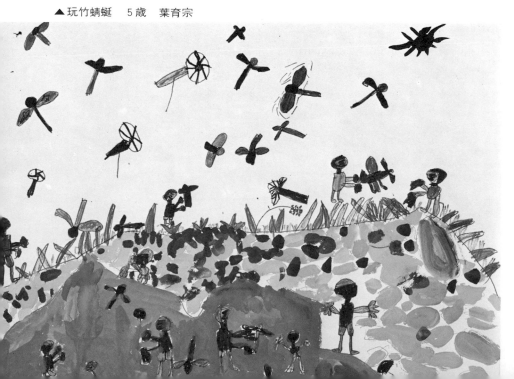

虎姑婆　5歲　吳美瑢

第七節　童話的夢幻世界

正如陽光、水分、營養對於動植物的生長是不可或缺似地，遊戲、玩具、童話也是幼兒生長過程中，營養和精神上不可少的。

當幼兒們看見自己喜愛的玩具，聽着動人的童話時，那種心嚮往之的表情，叫人看着，是多麼快樂、欣忱。不過，在這裏我們要談的是怎樣讓孩子們把這種心靈所感到的變化莫測的歡樂、激動，表現於幼兒畫上，以深化感受力、幻想力，進而培養創造力。

創作任何藝術、文學，除了深刻的現實認識——生活體驗之外，豐富的想像力是必須具備的條件。童話本身即具有這種創造性的想像力，如果我們能夠適時把握住幼兒聽過童話後，在想像上所激盪的強烈情緒，把它導向繪畫，那麼幼兒一定能畫出生動的畫，而且樂此不疲。下面幾種方法便是在這個意念下進行的幼兒畫指導。

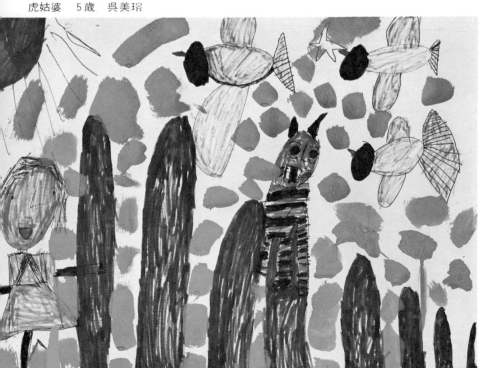

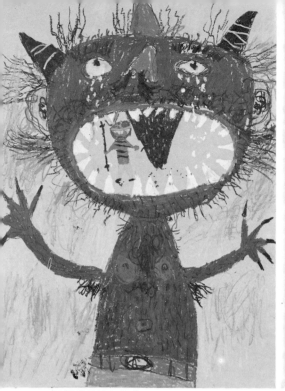

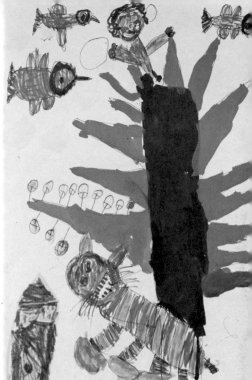

虎姑婆　5歲　許家禎

妖怪嘴裡的孫悟空

A、哎呀！虎姑婆來了

「現在老師給小朋友講一個故事，就是民間流傳的『虎姑婆』。這故事老師在跟你們一樣小的時候就聽奶奶講過的。」

「從前在山下有一間草房子，住着一個媽媽和兩個孩子……」

「老師希望小朋友把剛才的故事畫成一幅畫，先回想一下故事內容，然後把自己認為最有趣的部份畫出來。」

「小朋友，故事說完了，大家覺得怎樣啊？」

「小朋友，故事說完了，大家覺得怎樣啊？」小朋友紛紛發表問題，有的說已聽媽媽講過，有的問老虎是不是真能化裝成老婆婆，能不能把樹咬倒等等，問題多起來了。

「老師希望小朋友把剛才的故事畫成一幅畫，先回想一下故事內容，然後把自己認為最有趣的部份畫出來。」

小朋友從同一個故事所獲得的感受是不同的。膽子小的孩子，畫出來的畫，強調虎姑婆予人的可怕印象，和那個孩子不安的神情。好動活潑的孩子似乎把自己當做故事中的主角，自己經歷了一次冒險似地，畫著爬在高樹上的孩子，已要把一桶滾燙的油倒進張開大口的虎姑婆的嘴中。比較理智型的小朋友把虎姑婆畫出來的畫似乎着重於說明性的，客觀的表現，樂天的孩子把虎姑婆畫成具有孩子的天真表情……每一張畫裏都能窺見各孩子不同的生活心理的縮影。

童話世界是虛構的，比較容易對孩子的情緒感性發生影響和作用，同時，孩子們對自己要畫的主題選擇，把握也極為明確。而且都能把自己所把握的主題，按照自己的心意表現出來。

虎姑婆　6歲　余相妃

小人國遊記　5歲　曾建彰

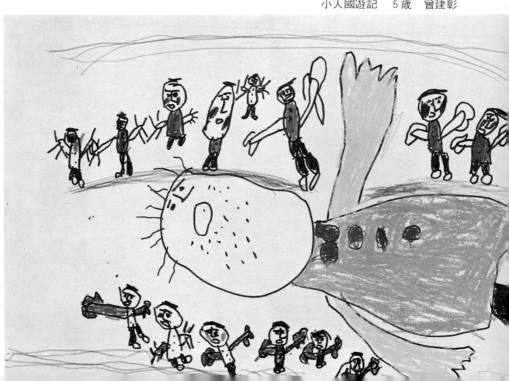

虎姑婆　5歲　張駿

▲小人國遊記　5歲　許銘洲
▼小人國遊記　5歲　林至玄

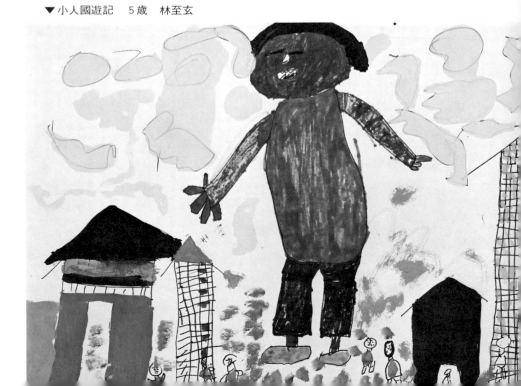

B、小人國遊記

我們要小朋友畫童話時，最少得注意幾種原則。才能激起孩子們創造的意欲。

第一：說童話時不能像念書，一定要說得像自己是在行動的主角。

第二：要留心孩子們聽故事的感情變化，了解整個故事裏最能引起他們感動的是那一部份？要看出他們所要畫的是什麼？然後指導實踐。

第三：要關照孩子，在畫的時候自己就像變成了故事裏的主人翁似的，好好兒想妥才動手去畫。

「小人國遊記」就是英國作家 Jonathan Swift (1667—1745) 的諷刺作品「格利佛旅行記」。可是幼兒們畫出來的，却似乎就是小孩子和大人世界的喜劇，圖B是小人國的士兵，發現格利佛躺在海邊的情形。從這些畫面，可以看出孩子們是拿自己生活的聯想去解釋、描畫格利佛的。即使畫童話，孩子們構思的根源還是植根於自我的生活經驗和感性。正因為如此，我們可以透過這些表現去發展他們的意念和表現能力。

鄧亦婷　5歲

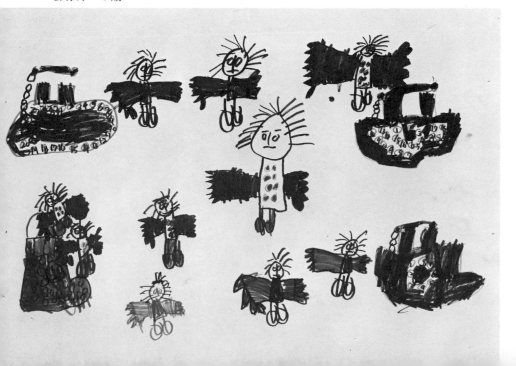

▲螃蟹　6歲　林志鴻

▼摘水果

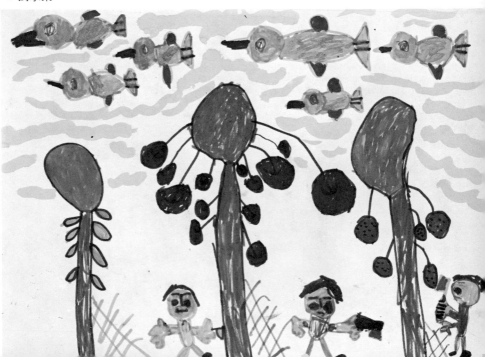

第八節 設定主題作畫

談到「主題畫」似乎沒有什麼可談的，因為從幼兒畫較廣泛的範圍上說，沒有一種畫是沒有主題的。可是，一經細細地考察便能了解正因任何畫皆有主題，所以忽略了主題畫的重要，忽略了對主題畫應有的審慎態度。不錯，每當各種時令節日，譬如春、夏、秋、冬、過年、過節、或者學校的什麼活動，如遠足啦、遊藝會啦、校慶啦、運動會啦……什麼的，我們便可以讓孩子們畫這些，這種適時適地的教學法並不錯；可是問題就在這裏，一成不變的反覆下去，就不新鮮而機械化，孩子們也就不喜歡了。

現在我舉一個例子，有一次學校舉行遊藝會，我就想讓孩子們畫遊藝會的情況，有兩三個孩子都很天真的說：「老師，我喜歡看遊藝會，可是，不喜歡畫遊藝會。」他們的話叩擊了我的心。

推究其原因不外幾項：所有遊藝會的表演未必都讓孩子們喜歡，這當然因為年齡、內容、各人的興趣不同等各種客觀因素，可是最大原因，可能和有沒有親自參加表演活動有關係。大致說來，參加過表演的孩子就比較喜歡畫（這點就可以看出孩子的畫裏可以看出來）。跟這種情況類似的，不能說沒有，然而我們似乎很少顧慮到孩子們這種心理因素，大概是認為顧不到這許多吧！然而，沒有強烈的作畫動機，繪畫不能給孩子們以任何快樂和興奮，那麼繪畫跟國語、算術有什麼兩樣？當我們站在美育的立場上來考慮這些問題時，不成問題的問題可就成為問題了！

我認為所謂主題，並非只是再現快樂，高興等經驗而已，因為把「經驗」說明出來，並不就等於「表現」，我們應該看看那主

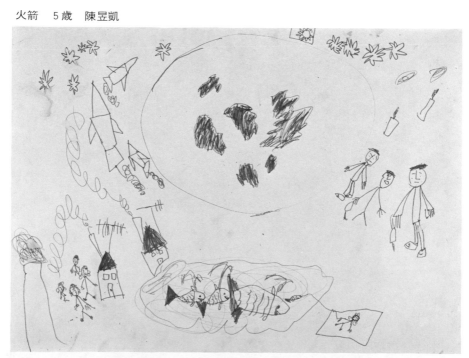

火箭　5歲　陳昱凱

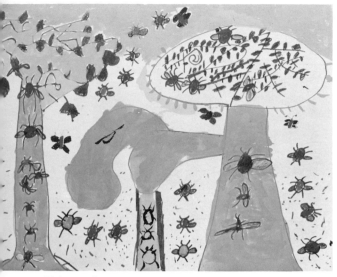

▲ 昆蟲　6歲　林清琦

題有沒有擴大孩子生活的，或者，能否以那經驗為基礎再構成創造的、想像的世界之力量？要不然，主題畫就變成乾燥無味的說明描寫了。經驗直接聯結着繪畫──這種看法是機械的、片面的、不正確的。繪畫真正的「表現」，是孩子的「個性」真正活在經驗中，真正燃燒起來，變成真實的感動，進而變成生動的表現，活在畫裏，如非這樣，孩子們單純的、質樸的生命光輝便亮不起來，他們不過是被套住脖子拖來拖去的小猴子罷了。

▼ 昆蟲　6歲　曾偉鈞

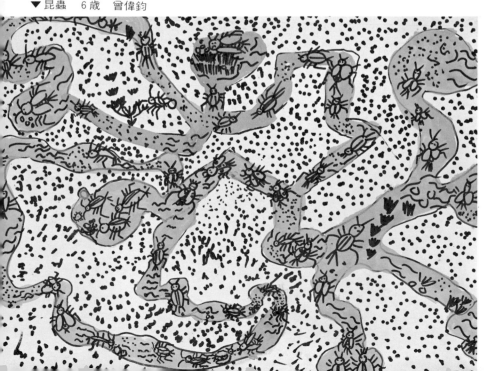

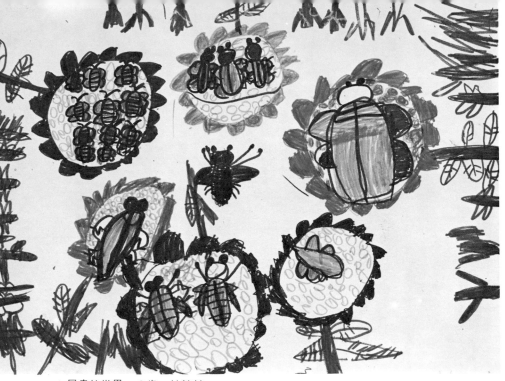

▲ 昆蟲的世界　6歲　林懿慧

A、昆蟲的世界

要是我們注意觀察孩子們的舉動，一定會驚奇於他們濃厚的好奇心和受好奇心所驅使的耐心。一隻小蟲，一羣忙碌的螞蟻都能使他們忘記一切，看上大半天。這當然是幼兒喜歡動，也喜歡動的生物、動物、昆蟲、玩具的本性流露。

「小朋友都看過蝴蝶、螞蟻、蜜蜂、金龜子等各種蟲兒吧？大家有沒有想過這些蟲住在什麼樣的屋子裏，怎樣生活呢？」

「像人住著房子，每天都要工作，蟲兒也都各有自己的家，自己的工作，有的過著集體生活，有的不是，」於是乎大家討論起來，說實在，與其說討論，無寧說是爭論來得妥當些。

「你自己喜歡什麼蟲兒，現在，你就當作自己變成了那種蟲過生活似地，把那蟲兒的生活世界畫出來吧。」

這「昆蟲的世界」的主題，其實就是他們的構想畫，雖然有範圍，但可以完全自由地讓他們去想像昆蟲的生活百態，即使有些孩子會經看過昆蟲圖鑑，這時候，卻盡可以去思索，去空想，去創造自己所喜愛的昆蟲的生活世界。

D圖，有螞蟻在土中坑道爬動，也有在合力搬東西。

C圖是樹上的蜂窩和在那周圍飛舞的蜂羣，樹下還有花兒，也有蜜蜂在那兒採蜜。這些繪畫活動都是幼兒從內心滲透出來的活生生的表現。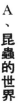

▲ 我的家　6歲　余相妃

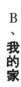

B、我的家

幼兒高興畫房子、花兒，但這些卻又最容易變成「概念畫」。為什麼孩子熟悉的東西畫起來不生動，反而易陷入「概念畫」的窠臼呢？這大概跟我們對習以為常的東西反而不注意一樣道理，同時，指導方法也有關係。

「認識」不就等於「表現的力量」。房子或花兒的概念畫說明了這個簡單的創造原理，對於已有的認識要是沒有屬於自己的新發現和激動想像、聯想，認識也僅止於認識，並不能變成創造的表現力量。基於這個觀點，我想讓孩子們對於自己每天生活着的家庭內容，站在自己的生活體驗上，有更進一步地深刻認識，於是徹底地以談話為中心，展開這一主題的追求，試圖擊破概念畫範疇。

孩子們有的談家裏的庭院，有的談各種家庭用具，如洗衣機、果汁機、電視、電唱機，有的談自己的家和鄰居往來的情形，有的談一家人吃飯的情形，有的談到家人的生活情形……不同的生活，不同的情趣，而由於這種詳細的談話，「我的家」這個主題內容就豐富起來，孩子們通過談話對自己的日常生活習以為常的起居家庭也有一番異乎往常的認識似的。所以畫這題材時，興趣並不低，並不只畫「我的家」的房子的外形，而注重表現自己對「我的家」新發現的內容了。可見有創造的表現力是能夠「推陳出新」的。事實上，指導幼兒畫也不能老是專畫想像、幻想，因為我們得一步步地培養孩子們能從平凡的現實中去發現新的東西（這裏當然指相應於孩子的生活體驗和認識為範圍），加以表

148

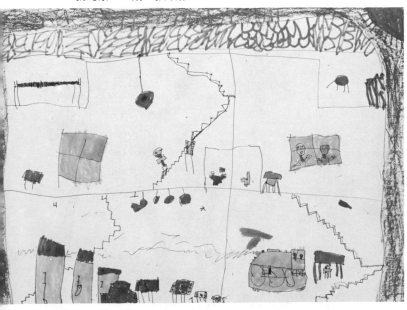

▲ 我的家　5歲　林至玄

▼ 我的家　5歲　張峻彬

現的能力，這樣創造力才不會枯竭，才不會產生一到五六年級、初中就畫不出好畫來的壞現象。不論指導那一階段的孩子作畫，我們決不能忘記爲下一階段舖路，決不可忘記「創造力」就是「長久的忍耐工夫」培育起來的平凡眞理！

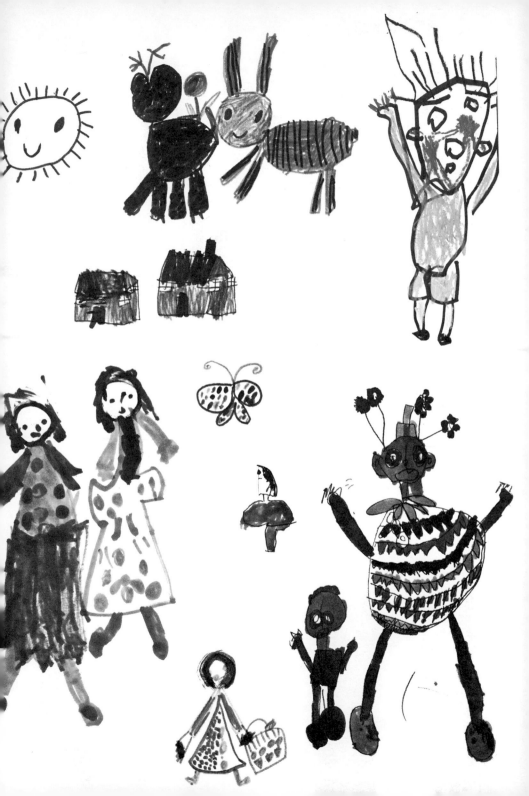

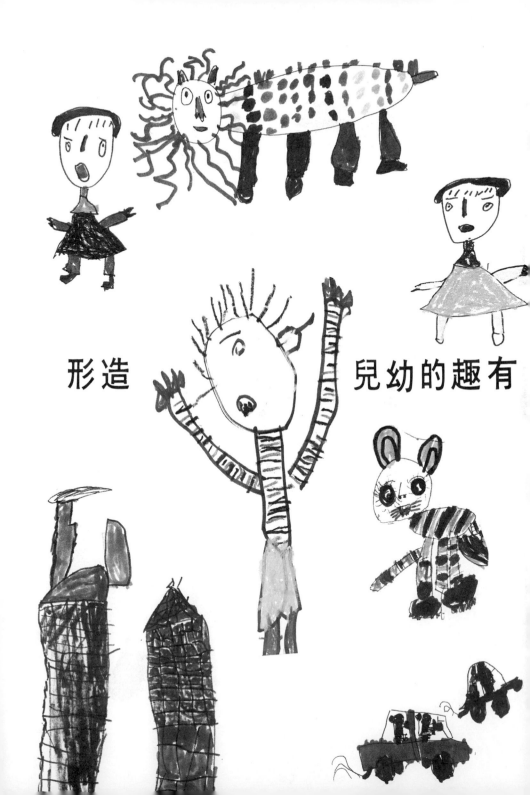

形造　　　　　兒幼的趣有

有趣的幼兒造形

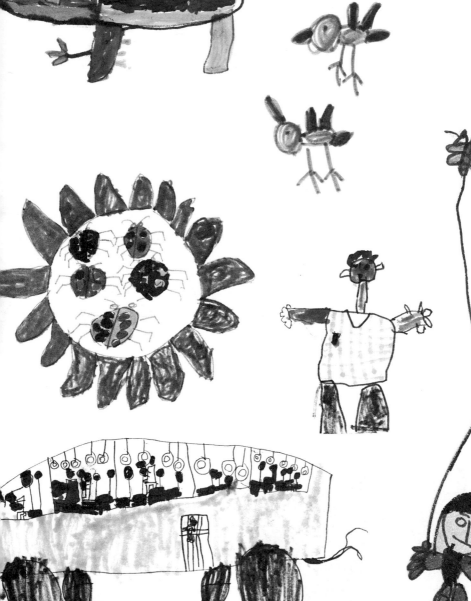

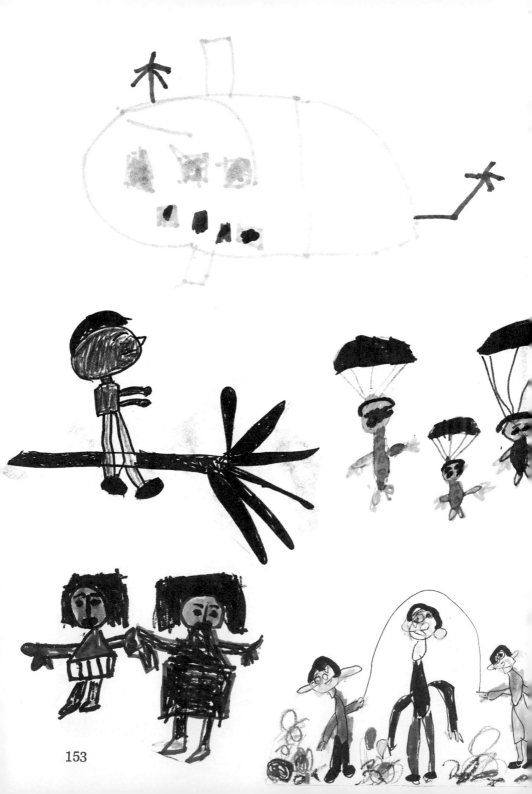

153

兒童美術教育工作者 應有的認識和態度

近十幾年來，台灣的兒童美術教育，由於教育當局的積極提倡及一羣美術教育工作者的獻身工作，銳意革新，頗有可觀的成果和基礎，這是有目共睹的事實。但，說到要百尺竿頭更進一步，却不是一蹴可及的。際此，實行九年義務教育，兒童美術教育愈形蓬勃之時、檢討過去，策勵將來，以期兒童美術教育獲得更豐碩的果實，奠定久遠的根基。想來，不是沒有意義吧。

筆者從事兒童美育工作有年，常有機會和同道者攜手研究，朝夕和兒童的作品接觸，私自覺得欲使台灣的兒童美術教育邁上康莊大道，除了有賴不斷地探討，確立兒童美術教育理論與實際指導方法外，首先，必須建立兒童美育工作者健全的認識和態度。

提出這一題目，也許有人會覺得畫蛇添足，班門弄斧，可是，我覺得不盡然。我們在工作中，對象是兒童及其作品，但，附帶的有社會、學校，家長對我們工作的看法和期望，這些客觀的因素，在在影響我們，有時，成為推動工作的力量，有時，反而成為工作上的阻力，如果，我們不是對自己的工作有堅定的信心和認識，影響所及，不但會迷失自已，同時還把兒童美術教育帶入歧途。因之，我們必須不斷的凝視自已的工作，時時刻刻革除因工作的習性養成的，在認識及態度上，「習為不察」的死角。尤

154

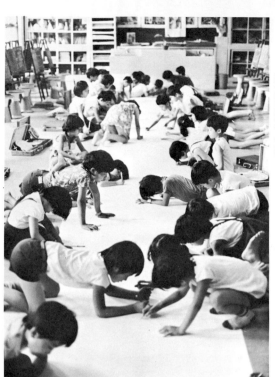

兒童共同創作情形

其在台灣，一般社會人士、家長，對兒童美術教育的觀念還停留在前代的技術的練習，視美術為少數天才的嗜好的時候，兒童美術教育在情勢上，仍有許多逆流，是以在這種環境下，兒童美育工作者便肩負雙重的任務：其一是依據美術教育理論，開創兒童美術教育的正確道路，其二是開導社會的錯誤觀念，使社會人士能接受新觀念，使之能和我們同站在一條線上，我們的工作才能事半功倍。我們擔當的工作如此艱鉅，設若對工作沒有明確的認識，以及推動工作的合理態展，怎能完成工作？怎能做一個優秀的兒童美育工作者？

那麼什麼是兒童美育工作者應有的認識和態度呢？

我以為可以分為兩方面來探討。其一為理論的，另一為實踐的。理論為純理性的明確觀念所建立的，實踐則包括美育工作者對兒童人格形成的影響和薰陶。筆者認為後者尤屬重要。茲分別討論如下：

理論上的認識；在今天，兒童美術教育目標，無疑地已否定了前代的機械主義的，唯技巧的練習為務的方法，由於教育觀念隨着民主，自由的潮流，遞變，美術已成為不僅培養兒童認識造形活動，獲得其技巧，進一步，注意培養兒童審美、創造美、改造世界、改造自己的：一種形成人格的教育，一種為了和平的教育，美術教育的理想，和純知識的傳授，匠人的技術教育，迥然不同，真理在此。

兒童要成長需要糧食——知識的與心靈的。美術教育是屬於精神的糧食。純粹知識的東西和技術，可由不斷的練習獲取，但，靈魂的糧食來自美，來自發現自我，淨化自我，創造自我才能

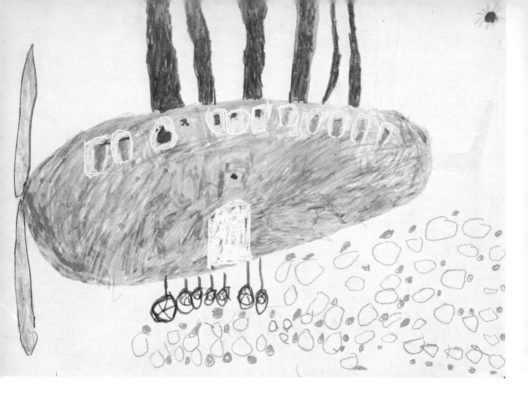

獲得它。欲達此一目的，對兒童來說；純粹的知識和技術的傳授，實在太刻板，枯燥無味，所以唯有通過兒童的創造活動，享受創造活動的歡悅才能實現，也唯有通過這種愉悅所獲得的美和快樂，才能成爲做任何大事的原動力。兒童尤其如此。把兒童從一切束縛中解放出來，讓他們自由自在地浸潤於「美」的活動中，爲自己去創造美的世界，培養美的情操，這種創造美、享受美的心，久而久之，潛移默化，便能成爲分辨是非，美與醜，善與惡之心，變爲完成美的人格的鹽。兒童美術教育工作者必須對這種觀念有明確的認識，然後，工作才不致於「差之毫釐，謬以千里」。

實踐上的態度，我們對自己的工作在觀念上有了正確、深刻的認識，在實踐上就得時時刻刻注意自己的態度，首先，自己在態度上應有藝術家的尊嚴和風度。不爲俗物觀念所困，保持獨來獨往，矻矻孜孜爲美育犧牲小我的精神，這種說法，難免失之浮濫，但，事實上，在今天，社會上視從事兒童美術教育工作者如惡補之流者，仍大有人在，究其原因，固然社會人士對美術教育的落伍觀念以及俗惡的思想，有以致之，但，兒童美術教育工作也須反躬自省者，亦復不少。

現在提供幾點管見，以供參考。

第一我們在工作上應保持「人師」的風度，中國一向有「人師勝於經師」的看法。從事美育並非收徒授藝，而是在工作中幫助兒童發見自我，創造自己和美，所以，應和兒童打成一片，培養一種既爲人師，亦爲朋友的氣氛。以兒童爲主，以兒童的活動爲中心，予以輔導。對家長的錯誤觀念，不能唯唯諾諾，一笑置

156

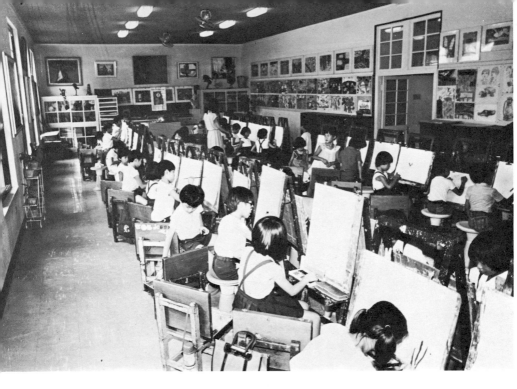

之。我們應該諄諄開導他們，使之明白美術教育工作的意義和新觀念，使之成為我們的擁護者，尊重我們的工作，成為我們的合作者。

第二；不要錯認各種比賽的結果為美術教育的成果；期望工作有所成就，人同此心，這種情形的畸形易流於表現主義所樂為。但，這種情形的畸形易流於表現主義，不是表現主義者的工具。在求功心切之下，不惜漠視兒童的尊嚴和表現，以求獲勝，如果兒童美術教育工作竟落到這一地步，這和未實施九年國民教育時，為學生補習的教師以考上第一志願人數的多寡沾沾自喜者，相差幾許？豈非「五十步笑百步？」為了兒童美術教育的前途，為了兒童，我們該慚愧這種作為！

第三：不斷的觀摩、實驗、指導方法不可固步自封。我認為兒童美育工作者要有虛心求進步，互相切磋琢磨的精神，才能為美育盡棉薄之力。我認為美育工作在橫的發展上，即在指導方法的實驗上，不妨各人依照自己的理念去進行，但，我們必須設法使美育工作在縱的發展上，應該取得密切的連繫，有責任為共同建立一種完美的理論。美育的指導方法變化無窮，閉門造車，不是美育工作者應有的態度，這一點，歐美先進國家似乎做得比較徹底，我國的美育工作，雖在橫的發展上尚有收穫，可是，在整體的縱的發展上所做的工作，仍然不夠，這一點，有待「中華民國兒童美術教育學會」大力的推行以及全國的兒童美育工作者的同心協力，工作系統化、組織化，才能產生全面推動的力量。

以上所臚列者，只是筆者從工作中觀察反省，得來的一得之愚，把它寫出來，不過是野人獻曝，希望先進們多多指教。

作者簡介：
陳輝東

- 1938年生於台南市
- 從事美術教育研究工作及繪畫創作數十年
- 作品經常參與國際美展及國內重要展覽，在日本、美國及國內各地個展多次
- 所指導學生作品曾參加二十餘國國際學生美展，並多次榮獲大獎
- 任全省美展、全國油畫展、台北市美展、台南市美展、高雄市美展、南瀛美展、奇美藝術人才培訓，及各縣市文化中心主辦美展、世界兒童畫展、全國學生美展等評審委員。台北市立美術館、省立美術館審議委員、高雄市立美術館典藏委員。
- 榮獲中山文藝創作獎、金爵獎、文藝獎章
- 中華民國油畫學會理事、台陽美術協會、中華民國畫學會、台南美術研究會、美國國家藝術教育協會（NAEA）、國際美術教育協會（INSEA）會員
- 著作：《兒童畫的認識與指導》、《幼兒畫指導手冊》

兒童美育叢書

幼兒畫指導手冊

陳輝東◎著

發 行 人	何政廣
封 面	李怡芳
出 版 者	藝術家出版社

台北市重慶南路一段 147 號 6 樓
TEL：（02） 2371-9692
FAX：（02） 2331-7096
郵政劃撥：01044798 藝術家雜誌社帳戶

總 經 銷　時報文化出版企業股份有限公司
中和市連城路 134 巷 16 號
TEL：（02）2306-6842

南部區域代理　台南市西門路一段 223 巷 10 弄 26 號
TEL：（06）2617268
FAX：（06）2637698

製 版　立全製版印刷有限公司

再 版　2007 年 8 月
定 價　新台幣 280 元